iDO .com世代的生活便利情報指南

- Calligraphy -

大人的
英文書法教室

7大	5大	4大
基礎知識	重點示範	經典字體

沈昶甫
Tiger
· 著

英文書法的道與術

　　學英文書法相當程度就跟小時候學毛筆字一樣。字帖是讓你練習筆法──包括如何捺、如何轉折等等,熟稔線條的處理。字帖也是讓你知道字的結構、了解比例、了解同一個字可以有哪些詮釋方式(寫法),然後把這些融會貫通之後,化為養分,寫出屬於自己的字體。我不斷地強調、重提這個觀念,就是不希望大家被字帖約束住,每個人寫出來的字都變成了制服字。倘若古人們都奉字帖為圭臬而力求仿真,怎會出現中國書法百家爭鳴、展現不同文字美態的盛況,又怎會有這麼多美不勝收、適合搭配不同情境的歐文字體出現呢?

　　這本書要告訴各位的不是英文書法的術,而是書法的道。了解「道」之後、不論您遇到什麼新筆尖、墨水、紙張都能迅速進入狀況,學習新字體,甚至發展出屬於自己的書寫風格也不再是難事!

Contents

第一章　英文書法的潮流　007

第二章　工具介紹　013
第一節　筆　014
第二節　紙　046

第三章　工具的選擇與清潔　071
第一節　筆尖的挑選方式　072
第二節　選擇墨水　084
第三節　紙張的選擇　097
第四節　筆桿　100
第五節　便利的小道具　103
第六節　筆尖的收納與防鏽　111

第四章　**基本筆畫練習**　113

第一節　**姿勢與書寫動作**　115

第二節　**基本練習**　126

第三節　**左手英文書法其實不難**　144

第五章　**英文字體練習**　153

第一節　**義大利體**　156

第二節　**歌德體**　161

第三節　**英國圓體**　166

第四節　**謄寫體**　170

第五節　**與書寫有關的其他建議**　173

第六節　**英文書法的方程式**　174

第一章

英文書法的
潮流

2013年當我開始推廣英文書法時，聽過英文書法名詞的，要不是從賈柏斯要求員工學習英文書法的新聞得知，就是設計領域的人士。沒想到短短幾年時間，英文書法受歡迎的程度直線上升，以往認為這是設計相關人士才會碰觸，有點類似職人手藝的技能，也成為男女老少都參與的新興活動。與當時的情境相較之下，讓我有始料未及之感，就連我前往日本舉辦英文書法工作坊時也感覺到，甚至日本也開始有延燒之勢，而事實上香港、馬來西亞也已掀起熱潮。

　　在台灣，英文書法已形成一股潮流，然而這股潮流是否會如同在2015年的著色畫一樣來得快去得也快，我認為關鍵就在於能否讓對於英文書法有興趣的朋友們有更充分地了解，而非只是趕流行、來沾個邊就走的心態。這也成為我寫這本書的動機，希望把一些我在推廣英文書法過程中所獲得的經驗告訴各位，讓各位知道其實英文書法是個美妙的世界，不論在工具、在字體、在技術、在藝術性上都可以有既深且廣的展開。英文書法雖然源自於西洋，然而在這本書裡所述及的諸多內容，就連國外的英文書法書籍都未曾提到。在閱讀市面上其他英文書法參考書之前，不妨看看這本書，因為它能提供給您扎實的基礎知識，釐清許多知其然、不知

其所以然的觀念。如果您已開始練習英文書法也可閱讀本書,我相信有些內容會讓您有豁然開朗的感覺。

我先喜歡沾水筆尖與筆桿之後才愛上英文書法。在早期的筆尖與筆桿上可見到做工精細或是有趣的設計,因此讓我陷入收集筆桿與筆尖的狂熱中。除了它們的設計令人賞心悅目之外,收集沾水筆還有助於了解之後的文具發展脈絡——例如多功能筆的發明。從19與20世紀的沾水筆桿中,已經可以看到一些把鉛筆與沾水筆功能整合在一起的產品,儼然已是多功能筆的雛形。此外,筆尖的造型與設計固然是一大重點,但是筆尖盒上印製的圖案設計,也不容錯過。有些設計相當華麗,有些則是質樸,各有各的味道。而且古董筆尖盒的珍貴程度更甚於古董筆尖,原因很簡單,一盒筆尖可能有上百枚,但盒子只有一個,再加上筆尖盒多半是紙質,容易因為正常使用下的磨損、遭受蟲蛀或沾染墨水而導致損壞等,因此數量稀少。雖然我未曾在上一本著作《文具病》書中提到沾水筆,也一直給人與沾水筆無關的印象,其實就數量來說,沾水筆卻佔了我大多數的收藏,歷年收藏下來,光是筆尖就累積了數千枚。

收藏文具時我會連同它的歷史背景、發展的脈絡都設法了解清楚,因此需要考究許多資料,其中不乏古代典籍,沾

水筆也是如此。與沾水筆有關的書籍中，有相當多的數量是以書法練習書的形式出現在20世紀初期。書中印刷的字體在當時帶給我不小的震撼。雖說我們多少都在電影或是電視劇中看見古人書寫英文的模樣，但是書本範例所呈現的文字不論在複雜度、裝飾性、藝術性，對我來說都是前所未見的，與在螢幕上看到的更是不同。而且不只文字，就連工具也與印象中所看過的不太一樣，這也帶給我另一個衝擊。於是，我從欣賞工具、字體開始自學書寫。藉由閱讀許多20世紀初期的英文書法書與書寫研究相關的論文，觀看國外書法名家在YouTube上分享的影片來學習。但由於我有比較多的自學成分，再加上幾年來在教學英文書法時的觀察，對於初學者容易在哪些地方遇到瓶頸也比較了解。

「英文書法看起來很難！」、「我中文字寫得很醜，一定練不成的！」這些是許多人對英文書法裹足不前最常見的幾個原因。在我的經驗裡，中文字寫得好不好看與能否寫好英文書法並沒有正向關係。「那畫圖能力差的人呢？」或許你會這麼問。繪畫能力好的人的確會比較容易上手，但那也不代表不會畫圖的人就練不成，而這兩種人之間的差異若是以練習來彌補的話，也很容易補得上來，只要多練習就可以了。我提供兩個例子給大家參考。第一個例子是20世紀初

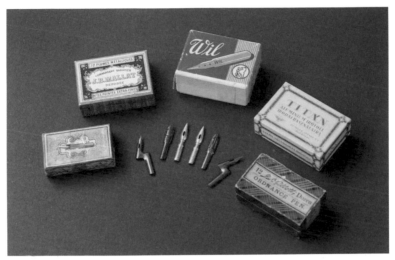

筆尖紙盒。

期，來自美國的無手書法家 J. C. Ryan。他在失去兩隻手臂的情況下仍能寫出好書法，並且以代筆寫卡片、信封為生，在英文書法界被視為傳奇人物。J. C. Ryan在先天條件比任何一位學習者都還不利的情況下，仍然可以達到如此境界，那各位又何嘗不能呢？

　　第二個例子是我在日本舉辦工作坊時遇到的一位婦人。她在練習基本筆畫時一直抓不到要領，而且就連畫簡單直線時，線條都非常地抖，變成鋸齒狀，老實說，這時候我心裡比她還焦慮。於是我藉由一次又一次的示範，觀察她的書寫

方式再提出建議，而她也表現出比常人更認真練習的態度。過了約40分鐘後，當我正在教導另一組學生時，她跟我說：「老師，我會畫線了！接下來要練什麼？」當時看到她整張紙寫滿了基本筆畫中的一種而已，還兩面書寫了兩大張，內心是非常激動的。雖然很想把她的練習紙留下來當作紀念，不過我覺得她留著應該會更好。

　　這位婦人的情況在我的教學經驗中只遇過一次，但她也靠著努力跨出一步。只要多練習，英文書法一點都不難，更何況我會教各位容易上手的練習方式，那還擔心什麼呢？如果真要說，反倒是慣用左手書寫的朋友們在學習時會比較困難一點，不過在後面的章節裡我也會提出解決方法，所以先暫時放寬心，讓我們準備開始課程吧！

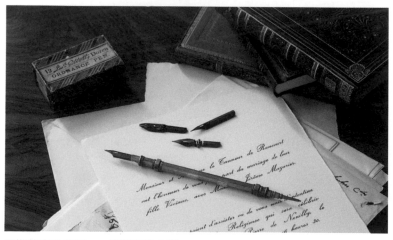

早期的多功能筆──鉛筆與沾水筆。

第二章

工具介紹

（第一節） 筆

　　沾水筆看似簡單，不過是一個金屬片、一枝筆桿而已，但它的學問卻非常深奧。我愈是收藏文具愈是體會到，不只沾水筆，簡單的東西更有可能性，有無限的自由度，深入了解之後就會發現，沾水筆實在是不容小覷的一項書寫工具。

　　沾水筆作為書寫工具的主流已經是幾個世紀前的事了。目前鋼筆雖非主流，但一直都有不算少的使用者，資訊相對地豐富；相較之下，與沾水筆有關的知識就匱乏許多。因此許多人對於沾水筆仍處於一知半解的狀態，也對沾水筆的諸多事情帶著誤解，偏偏網路上又充斥著許多只講對一半，甚至錯誤的觀念。由於工作之便，我認識了目前碩果僅存、仍存在於沾水筆產業圈中的幾家公司，也有機會向他們請教，並將獲得的知識分享給各位。在這個章節中我將介紹英文書法使用的工具與正確的使用概念。這些工具並不是每樣都必須購買，而且我也只會建議初學者以最少的花費，把最簡單基礎的工具準備好即可。

　　誰說器材一定得買現成的？自己做也可以！這就是比較有趣、也有挑戰性的部分。本書也有介紹自製工具的內容。

其實有正確的使用觀念再加上學習，就算只有一個筆尖、一瓶墨水也可以寫得出神入化。

沾水筆的起源可追溯至古埃及時代。埃及文明因尼羅河帶來的豐饒而發展，據說尼羅河畔盛產的蘆葦就成為製筆的素材。把蘆葦桿裁切成適當長度，以利刃削出筆尖、沾墨書寫在同樣以尼羅河特產紙莎草所製成的紙張上。

不過沾水筆發展成為我們所熟知的外型，亦即以金屬製成的筆尖則是19世紀以後的事了。而我們經常在西洋畫作或是電影裡看到的鵝毛筆則是在此之前，也就是西元6世紀至19世紀這段長達一千多年的時間中，一直都是西方世界的主流書寫工具。我曾比較過蘆葦筆與鵝毛筆這兩種書寫工具，就書寫感而言，蘆葦筆的軟硬適中，寫起來很舒服，但缺點就是較不耐用，而且無法切削出太細的筆尖，因為筆尖遇細就愈容易折斷。此外，每次沾墨都有許多墨水被蘆葦桿吸走，若使用的墨水較貴會很心疼！因為每次沾的墨水有大部分是用不到的，而是吸入蘆葦的纖維當中，同一枝蘆葦筆建議只用同一種顏色，不要換色使用。由於蘆葦筆可說是無法洗乾淨，若換色的話，吸入纖維裡的墨水可能會混進他瓶墨水裡而造成汙染。蘆葦筆的缺點恰好就是鵝毛筆的優點，大家對於製作蘆葦筆有興趣的話，可以參考本章的製作教學。

簡易墨水製作法

　　早期的墨水使用植物或是礦石所提煉的染料或顏料製作；後來化學工業發達之後才改用合成方式製造。既然古人能使用天然素材製作，我們也可如法炮製。使用天然植物製作墨水多半需要花許多時間來熬煮、過濾，是件非常耗時費力的工作，因此以前的天然墨水製作方式多數已被捨棄不用，目前仍可見的自製天然墨水大概只剩下胡桃墨水而已。

　　胡桃墨水顧名思義就是以胡桃製成，藉由長時間熬煮胡桃，就可萃取出淺褐色的胡桃墨汁。為了便於攜帶、保存，

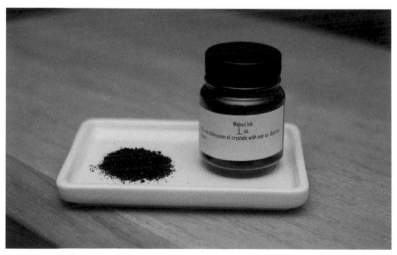

胡桃墨水結晶。

還可進一步將胡桃墨汁濃縮成墨汁結晶，使用時取出些許結晶加水即可調製成胡桃墨汁。

熬煮墨水畢竟還是麻煩，不是人人都有時間，胡桃墨水結晶雖然有販售但管道不多，因此我提供各位一個使用手邊材料簡單自製沾水筆墨水的方式──使用即溶咖啡。即溶咖啡粉的製作方式其實與胡桃墨水類似，它是將萃取出來的咖啡液濃縮成咖啡粉，因此只要調製出高濃度的咖啡液即可作為書寫用途，而且還有一股非常濃郁的咖啡味。若再加入一些阿拉伯膠來加強黏稠度，加入一些防腐劑讓咖啡液不易變質，就可製成相當好用的咖啡墨水。即使沒有這些藥劑也無妨，也不需思考如何保存的問題，寫不完沖洗掉就好，下次再泡！因為墨水的製造成本幾乎低到可以忽略，調製又簡單，要用的時候再做。沾水筆就是有這麼多好玩之處。

自製蘆葦筆

人類剛開始書寫之際，不論是筆還是墨水，書寫工具都是自製而來。若要自製沾水筆，常見的材質為鵝毛以及蘆葦或是細竹子。鵝毛筆的製作比較麻煩，還需要經過一些硬化處理以提供良好加工性與延長使用壽命。而細竹子現在也不

太好買，再加上它質地較硬，切削時會比較費力，因此我推薦使用蘆葦來製作。

蘆葦筆的歷史悠久，從古埃及時代就已開始使用，是人類最早沾墨書寫的工具。蘆葦可以從野外取得，但在都會區生活的人們可能連蘆葦長什麼樣子都不知道。沒關係！可以去釣具專賣店購買蘆葦（因為蘆葦可用來製作浮標），而且釣具店所販售的蘆葦品質較優、又直又挺，也已經過乾燥，可以立刻拿來使用。

製作蘆葦筆或是鵝毛筆、竹筆，都需要一把小刀。在以前的社會中為了應付製筆需求，有種特別的刀子叫做Pen knife也因此誕生。它是一種刀刃較窄的小刀，方便做些精細的切削，而這種刀型即使在沒什麼人製筆的今天仍然存留下來，常見於口袋折刀之中。

不過沒有Pen knife也沒關係，使用美工刀也可以。有種美工刀的刀刃為30度斜角，用起來會順手一些。

首先將蘆葦桿切成適當的長度。如果無法決定要切多長，那就切成一般鉛筆的長度吧！對多數人來說應該是最熟悉的書寫工具長度。接著就要開始削出最重要的筆尖了！一般而言，蘆葦筆不適合製作成太細的筆尖，因為蘆葦的材質仍然偏軟，若削得太細筆尖就容易寫壞，所以就從2mm開

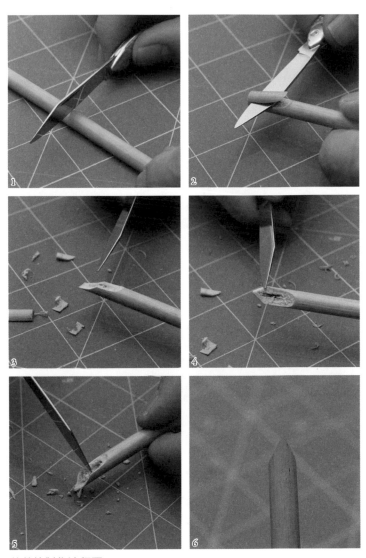

蘆葦筆製作流程圖。

始，如果不行再加粗，嘗試2.5mm、3mm等等。

筆尖的造型有兩段不同的弧度。首先要切出大致的形狀（圖2），接著再切出第二段弧度（圖3），也就是筆尖部分。因為進行至這個階段，筆尖已經變細，切削時要小心一點，否則會容易切壞。

當我們把筆尖修整出所要的寬度之後（圖4），有人或許會問，要不要像鋼筆一樣在筆尖上切一條溝？是否切溝的做法都有人使用，但我傾向於不切溝，因為切了之後筆尖的結構會變得更脆弱，耐用度下降。

最後再把蘆葦桿內的一些較鬆軟的纖維組織清除乾淨（圖5），使用細尖型的刀子較方便刮除。清除掉這些組織的理由是避免它們吸了太多墨水。因為就算它們吸了墨水也不會有什麼供墨作用，只是浪費而已，又會拉長筆桿使用後的乾燥時間。但刮除時不要刮過頭，致使蘆葦桿只剩下薄薄的桿壁，如此一來蘆葦筆的強度也會不足，容易損壞。

蘆葦的製作到這裡已經完成99%，可以立刻沾墨使用，但有些更講究的人會於筆尖上再削出第三段角度或是削出圓角，如果對於這種精細刀工沒把握的人也可以用砂紙打磨，以獲得更精緻的書寫感覺。

1 鵝毛筆

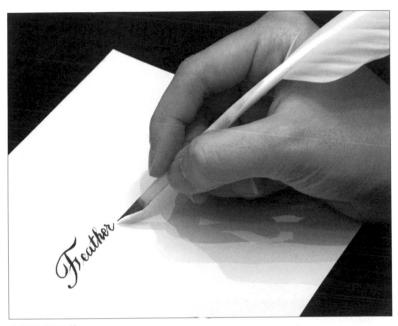

自製的鵝毛筆。

　　我們都曾在螢光幕上看到拿著飄逸羽毛寫字的古人，但除了少數使用珍禽羽毛製筆的特例以外，古代使用的鵝毛筆似乎多會將羽毛刮除，這點可以從一些16、17世紀的畫作中得知。若羽毛不剪除會有些問題，例如筆的存放（更占空間），或是書寫時空氣阻力大、寫起來較不靈活等等。

並非鵝身上的每根羽毛都能做成鵝毛筆，可以作為製筆素材的僅限每對翅膀尖端二至三根的羽毛，頂多用到五至六根，因此每隻鵝所能提供的羽毛相當有限。除了鵝以外，有多種鳥禽羽毛也被用來製成沾水筆，不過鑒於價格因素與素材取得容易度，當時仍以鵝毛作為素材最普遍。此外，早年的印刷術並不普及，更沒有打字機，在用筆需求量大的情況下，還曾發生過鵝毛筆供不應求的情況。

　　鵝毛筆其實有點類似鉛筆，它們都具有捨己為人、愈用愈短的特色。鵝毛筆的筆尖寫鈍了或是筆尖損壞，就必須重新用刀子削出筆尖，所以會愈用愈短。

　　在西洋古典畫作中偶爾可以看到畫中人物削鵝毛筆尖的模樣，有如我們削鉛筆一樣。由於削／修整筆尖在當時算是日常生活中經常發生的活動，還發展出削筆尖用的刀子——Pen knife，至今仍有刀廠繼續生產，然而用途早已不限於削筆尖專用。

鵝毛筆圖片（西洋古畫）。

　　鉛筆可以大量生產，但鵝毛筆卻不行。如前面所提到的，每隻鵝僅能貢獻幾根羽毛來製筆，也因此曾造成短缺現象。後來有人很聰明地想到一種讓鵝毛筆增產數倍的好點子，而我認為這個發明也影響了日後沾水筆尖的出現。

　　在下圖所看到的是鵝毛筆時代後期出現的產物，為了找到它，可是花了我不少工夫。相較於金屬製古董沾水筆尖，它的價格也算是令人咋舌！在未入手之前，只在少數資料上讀過它的消息，就連它的圖片在網路上也幾乎不可尋，現在總算能夠取得實物，一探究竟。

鵝毛筆尖照片。

古人的鵝毛筆書法作品。

鵝毛筆尖的確實年代無法得知，只知道大約在工業革命前推出，應該仍持續生產至工業革命後。由於可用的鵝毛有限，因此有人想到了充分利用鵝毛的方法，就是把鵝毛管剖成兩半之後，將半圓形的鵝毛管切成適當大小的數段再修整成筆尖，如此一來，每根鵝毛所能產出的筆尖數量將是原來做法的好幾倍。這些鵝毛桿製成的筆尖片只要固定在筆桿上就能書寫，毫無疑問地，就是後來金屬製沾水筆尖的原型。進入19世紀之後，工業革命興起，以手工修整出鵝毛筆尖或是筆尖片已不符合效益，再加上耐久性的問題，使得利用機器製作、可大量生產的金屬沾水筆尖出現，成為主流。至此，沾水筆尖的外型可說是就此定型，至今未曾改變，而沾水筆尖也為後來鋼筆的發展提供養分。

　　歸納以上所說的，在西方世界的歷史脈絡中，20世紀以前常見的書寫工具包括蘆葦筆、鵝毛筆，以及金屬製沾水筆尖。除此之外，刷筆（Brush pen）也可用來寫英文書法。

　　刷筆是一種泛稱，包括中國書法用的毛筆，以及西洋畫家所使用的水彩筆，甚至油漆工匠使用的油漆刷都包括在內。由此可知，刷筆的筆頭有平、尖造型，剛好與沾水筆尖一樣，因此英文書法中的字型都可以使用刷筆書寫。書寫時的竅門與中國書法類似，藉由下筆的輕重與書寫時的傾角，來製造筆畫粗細效果。由於毛筆的柔軟特性，寫成的字有種沾水筆尖所無法表現的流暢感，線條也更柔和，但是若要追求如刀鋒般銳利、乾淨的線條就非沾水筆尖莫屬了！不過毛筆清洗不方便、控筆需要高度技巧，是使用毛筆時要留意的地方。此外，它還有一個缺點就是耗墨。若用毛筆沾昂貴的墨水寫字，寫的時候都可以聽見掉錢的聲音了，但相對來說，它比沾水筆更不挑墨水。

　　沾水筆尖是一片薄薄的金屬片，相較於其他書寫工具，它寫出來的線條品質最好，不僅細線（髮絲線）夠細，線條邊緣也很乾淨俐落，依據墨水不同甚至還會造成鑲邊等效果，因此在英文書法書寫工具中，我最推薦的就是沾水筆。

　　即使沾水筆還有換墨色方便、容易清洗、對墨水的相容

性較大、價格便宜等優點，但無可諱言它也比較難上手。不過毋須擔心，在後面的內容中會告訴各位，如何在較少的時間內寫出一手英文書法。

在使用細尖的情況下，首選是沾水筆。雖然市面上也有裝載彈性尖的鋼筆，但擁有一定性能的彈性尖鋼筆售價昂貴，再者，它們的供墨也不算流暢，出現斷墨情況也不少見。在古董鋼筆裡要找彈性尖不難，但要找到品相好、功能正常的老筆，多花一點錢也是免不了的。如果是在使用平尖的情況下，除了沾水筆以外，倒是可以推薦書法鋼筆與平行筆。

書法鋼筆與平行筆是我所推薦、在使用平尖時僅次於沾

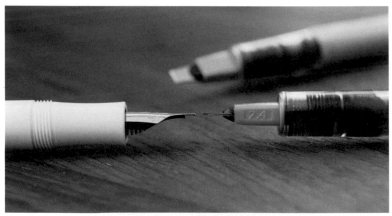

書法鋼筆（圖左）、平行筆（圖右），可看出筆尖結構不同。

水筆的英文書法書寫工具。這兩者的好處是不需一直沾墨就能一氣呵成寫完，與一般鋼筆幾乎無異，容易上手。然而書法鋼筆與平行筆仍有一些差異，例如在供墨穩定性方面，平行筆會優於書法鋼筆。在筆尖寬度小的時候感覺不太出來，但隨著筆尖愈來愈寬，平行筆供墨穩定的特色就出現了。但平行筆目前只有一個品牌，所以必須使用該品牌的特殊規格卡式墨水或吸墨器，書法鋼筆絕大多數都採通用的歐規系統，因此許多品牌的卡式墨水與吸墨器都可使用。

此外，書法鋼筆若要嘗試不同寬度筆尖，許多廠牌均推出筆尖套件，只需單購套件更換即可，不需整枝筆重買，比較經濟實惠。但在平行筆的情況下就必須整枝重買。最後，書法鋼筆有多種品牌、不同筆桿造型可供選擇，但平行筆只有Pilot公司推出。

 # 古董沾水筆桿分享

如果你對古代的沾水筆還停留在羽毛筆的印象，那可就錯了。古時候的沾水筆其華麗程度以及設計創意，實在是超乎我們想像。

在本書一開始就已介紹的、結合沾水筆與鉛筆的多功能筆就是一例。當時的主要書寫工具就是沾水筆、自動鉛筆、鉛筆，當然也會有沾水筆與鉛筆組成的多功能筆，甚至還有沾水筆與石板筆（是一種礦石，可寫在以板岩製成的黑板上）的組合。

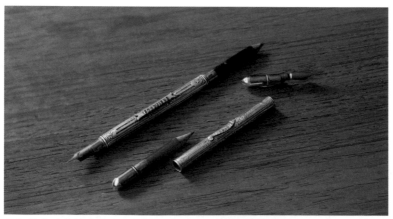

早期的多功能沾水筆。一端是鉛筆，另一端是沾水筆。

　　像這類把當時常用的文具與沾水筆結合的例子還有不少。有些沾水筆與拆信刀結合，筆桿尾端設計成扁平鈍刃造型，這種帶有拆信刀功能的筆直到今日仍偶爾可見，而這項發明卻是數百年前就有。封蠟也是當時常用的文具，因此筆桿結合銅質或木質的封蠟印也是理所當然。由此可知，人們老早就在開發多功能文具了。

　　沾水筆桿的外觀設計也值得介紹一番。沾水筆外觀變化最多的就是筆桿材質與裝飾紋路。由於沾水筆橫跨多個裝飾藝術盛行的年代，因此可以看到許多不同風格的華麗設計，所用的材質更是五花八門。從最常見的木材以及黃銅，用料好一點的就會使用貴金屬來製作。而象牙、珍珠貝母、珊瑚等等也是奢華筆桿的代表，往往也最精雕細琢。另一個比較少見的材質——玻璃偶爾會在古董沾水筆桿上看到，或許在當時算是高貴材質，所以比較少見吧。還有一種用來製作筆桿的材料應該會讓大家感到意外，那就是豪豬的毛。豪豬毛除了硬、直以外，還帶有一些紋路，在現今留下來的古董筆桿中還蠻常看見的。

講到攜帶方便，又怎能錯過書法簽字筆呢！它的筆頭可分為幾種，有些類似螢光筆的平口造型，適合書寫歌德體；有些則如簽字筆般，雖然是尖頭但卻柔軟有彈性，用來書寫銅版體。還有些筆頭比較特殊，使用時可以同時畫出兩條線的設計，若用它來書寫歌德體可以獲得如空心字的效果；不過使用這種筆頭書寫歌德體時需要做一些變通，否則同時畫兩條線的結果很容易讓線條打架。

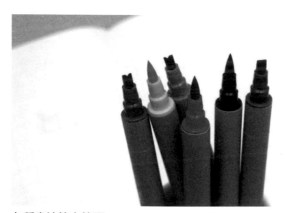

各種書法簽字筆頭。

書法簽字筆的好處是方便攜帶以及容易上手。由於沾水筆尖若與墨水、紙張搭配不好會影響書寫表現，書法簽字筆

就沒這些困擾，出墨穩定、流暢，但缺點就是線條的品質沒有非常好，相較於沾水筆寫出來的俐落，它的書寫線條就有點糊糊的感覺，而且也比較粗。而它的筆頭也會隨著使用時間而鬆散，使線條品質更加下降，因此平常需注意筆頭的使用情況。

對初學者來說，這麼多種工具該如何選擇呢？由於沾水筆的效果好、初期投資低，只需兩、三百元即可購入整套設備，因此我會建議從沾水筆開始學起。平行筆與書法鋼筆也不錯，方便攜帶，有多餘預算的話可以考慮，但可惜幾乎只有平尖可供選擇。此外，如果有許多機會在外練習，也可以考慮書法簽字筆。或許有人會問，那玻璃筆呢？雖然玻璃筆方便，但無法表現筆畫粗細的緣故，用作日常書寫可以，練習英文書法就比較不推薦了。

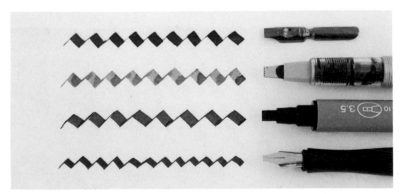

書法鋼筆、平行筆、沾水筆、書法簽字筆的書寫線條比較。

　　沾水筆的結構簡單，僅由筆桿與筆尖兩大部分組成。選購沾水筆時除了筆尖要試寫之外，最好也能試著握筆桿看看，因為每個人對於長度、重量的偏好不同，唯有實際握著筆桿才能挑選出合用的款式。

　　筆桿材質選擇上也是非常主觀，有使用黑檀木等高級木材製成，也有的採用便宜塑料，各有各的好處。天然實木製作的筆桿有種溫潤感覺，但塑膠筆桿的好處是耐髒、汙漬容易擦洗，木頭筆桿在保養上就必須多費心。

　　至於金屬筆桿在20世紀以前較常見，現在幾乎已不再生產。挑選筆桿時唯一要注意的是夾頭形式，常見的沾水筆桿夾頭內有四片金屬片，並由它們提供夾力，將插入的筆尖固定住。

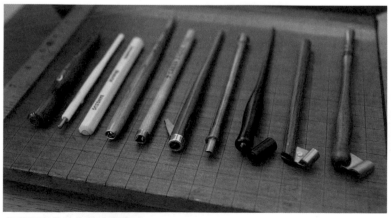

各種不同的沾水筆夾頭樣式。

　　採用這種通用夾頭的筆桿已可適用於市面上大多數的筆尖，如果搭配使用尺寸較小的沾水筆尖，例如66EF與6H等筆尖時，最好能把筆尖剛好插入金屬片所在位置的縫隙中（左圖左5），這樣才能夾得牢固。

　　還有幾種夾頭款式介紹一下。這種凸出於筆桿之外的夾頭是歷史頗為悠久的一種款式，現在較少看到，因為它可夾的筆尖大小僅限一部分，通用性不若四瓣夾頭來得好。另一款夾頭採同心圓形式，主要可見於漫畫用筆桿(左圖左1)。由於夾頭的圓形弧度固定，因此有些筆尖的弧度若不對就無法夾住。如果要練習英文書法，我不建議各位購買這種筆桿，因為你將發現它會是最早束之高閣的道具。最後介紹丸筆筆桿。這種筆桿的夾頭有兩種，一種是筆桿內挖出圓洞，裝筆尖時直接插入圓洞；另一種是從筆桿另延伸出一段圓桿（左圖左2），裝筆尖時將它套在圓桿上。

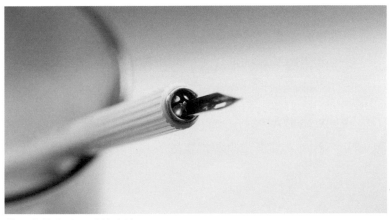

使用小筆尖時正確的夾法。

斜桿的迷思

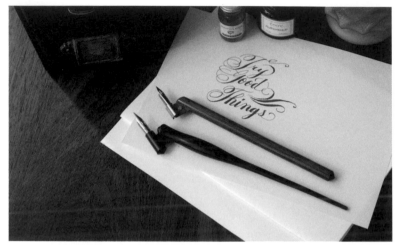

兩種夾頭樣式的斜桿。

　　許多初次接觸沾水筆的朋友第一次選購筆桿時會指定購買斜桿。可喜的是他有做功課，知道斜桿這項工具。但可惜的是他被網路上的許多資訊給誤導了。

　　斜桿的出現大約與斯賓賽體的出現同時期，而從斯賓賽字體開始，開始出現追求粗細有明顯對比的字體，例如花體字（Ornamental Script）。而這類字體由於影線出現的位置與銅版體不同，甚至還需要很粗的影線，若使用直桿很難達

到同樣的書寫效果，因此發明了斜桿，藉由偏離中軸的夾頭設計使筆尖呈現特定角度，在書寫從右上至左下的線條時可以順暢壓筆。

　　但是斜桿的缺點也從我上一句話可以看出，只要是非右上至左下的線條，使用斜桿書寫就會更不方便。要不就得轉動紙張，要不就得修正握筆、調整筆尖書寫角度。雖然直桿也需要做這些調整，但斜桿所需調整的幅度更大。以書寫飾線來說，有些古典學派提倡要把筆桿從虎口處移開、靠在食指的第2指節上來畫。試想，如果這時候拿的是斜桿，那筆要怎麼擺才好。

　　有人會說，那就再準備一支筆，斜桿寫字、直桿畫線，兩支交替使用就好。就算排除掉墨水可能會在筆尖上乾掉的問題，這麼做還是比較麻煩。因此有些書法大師仍然只使用直桿書寫、創作。因此，如果您只是要寫銅版體這類影線不是那麼誇張的字體時，使用直桿就足以應付，要寫花體字的時候再選用斜桿。不過工具仍是操縱在人的手上，您覺得哪種筆桿可以操縱自如才最重要，而寫這段文字的用意在於不要一開始就落入使用斜桿的迷思，放棄了嘗試直桿的機會。

告訴大家一個秘訣，夾頭的夾力不足，寫起字來就會覺得筆尖搖搖晃晃。如果真的太鬆，還可能發生沾墨時筆尖掉入墨水瓶的慘事，這時候就必須想辦法去撈筆尖了。若夾力不足，可以調整一下金屬片的位置以獲得一定程度的改善，不過常常調整它並不好，可能造成金屬片斷裂。沾水筆桿與筆尖本來就算是消耗品，所幸它們的價位都不高，正常使用下也可用上好一段時間。

調整方式簡單，不需使用工具，只要用你手邊的筆尖即可。要如何動手呢？使用筆尖尾端去推夾頭，若要鬆一點就往夾頭中心推，若要緊一點就往夾頭外側推。

從古至今沾水筆尖的款式實在太多，多到難以計算。尤其是在沾水筆仍為主要書寫工具的時代，筆尖的種類或是造型都讓人目不暇給，這也是我開始收集沾水筆尖的原因。

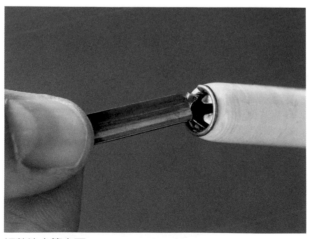

調整沾水筆夾頭。

以書寫出來的線條來區別，我把沾水筆尖分為三類——細尖（pointed nib）、平尖（broad nib）與特殊尖。

細尖的外型與鋼筆筆尖相似，可寫出細線條。然而，沾水筆細尖不像鋼筆筆尖一樣還會標示EF、F、M等尺寸，同一款筆尖就只有一種尺寸，不過書寫時可藉由書寫力道的控制給予不同筆壓，使筆尖岔開，寫出有粗細變化的線條。然而不同品牌、不同款式的細尖還是會有書寫上的差異，這些差異會表現在細線品質，筆尖彈性、含墨量、筆尖的滑順度、墨水的兼容性。一般來說，選擇細尖時要考慮的地方會比平尖來得多，光是剛剛所提到的差異性就能讓你花上不少時間來挑選。而且到目前為止，我們都還只是單純在看筆尖而已，如果把紙和墨的因素考量進去，你會發現沾水筆看起來構造簡單，但學問卻很深。

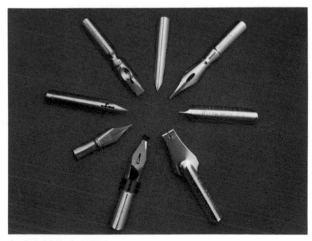

各式各樣的沾水筆尖。

4 彈性與用途之間的關係

由於細尖之間存在差異性，這也讓我們在挑選細尖時，得以根據自身的需求來挑選。

先來談影響最大的筆尖彈性，我發現許多初學者，甚至已經學習好一段時間的朋友們，在挑選筆尖時往往會以彈性好壞來評斷筆尖，這是不正確的。為了書寫不同字體，或是針對不同用途，筆尖製造商開發出不同彈性的細尖，因此挑筆尖不應該以彈性作為依據，而是以自己想要寫什麼樣的字體為依據，再來挑選筆尖。

舉例來說，有彈性的筆尖適合寫銅版體（Copperplate），如果要寫粗細變化更明顯的字體，例如花體（Ornamental Script）就要選擇彈性更好的筆尖（而且細線品質也要夠好），再搭配合適的墨水才能表現出該字型的特色。但是彈性愈好的筆尖就愈難駕馭，除了在筆壓的控制上必須更熟練之外，紙、墨的搭配也要更注意。因此若非要寫粗細變化很大的字體，實在不需要追求彈性很好的筆尖，帶有適度的彈性寫起來會更好上手。

前面提到不同用途會有相應的筆尖，我們挑筆尖時是否也要把用途考慮進去？因為現代人寫英文書法幾乎就只是當

作休閒與興趣，不像古人們會作為速記、繪畫、描圖等用途，我們可以不需考慮使用情境，先針對筆尖彈性來挑選會好一些。剛開始挑選你覺得容易駕馭的筆尖彈性即可，上手之後再來嘗試不同彈性。

在古人的日常生活中最常用的不是這些彈性好的筆尖，而是僅具備一點彈性、寫起來偏硬調的筆尖。各位想想看，19世紀的學生如果在上課中抄寫筆記，會有那麼多閒情逸致地一筆一畫寫出擁有粗細變化的字體嗎？一般人需要隨手記下事情時也不會慢吞吞地壓筆尖寫字，而是選擇適合快速書寫的偏硬筆尖。這一點從我收藏的古董筆尖當中，幾乎八、九成以上都是偏硬筆尖，也可獲得間接證實。

 # 筆尖彈性看得出來

　　筆尖的彈性強弱從外觀就能略之一二。先從筆尖正上方來看，如果在筆尖兩側有鏤空或是有切斷加工者，通常彈性較佳。如果都沒有任何加工者，寫起來會較偏硬調。再從筆尖側面來看，若筆尖側面看去是屬於彎曲弧度不大、較平坦的外型，彈性也會較佳；反之，若彎曲弧度大，彈性也會較差。不過從外觀來判斷雖然大致上可以看出，但也只是參考而已，畢竟筆尖的材質、厚度等等也會左右彈性表現，而這些唯有試寫之後才能夠知道。

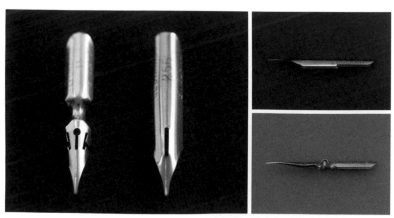

外觀上即可看出，左邊筆尖彈性佳，但右邊筆尖就偏硬。右上的筆尖扁平，因此較右下筆尖有彈性。

5 | 細線的表現差異性

　　不論是銅版體也好，斯賓賽體也好，這些字體的一部分美感也表現在筆畫的粗細變化。其實筆尖要寫出粗筆畫並不難，挑選有彈性的筆尖以及合適墨水即可，然而困難之處就在寫出品質好的細線。線條要細如髮絲但又不至於間斷、而且線條有穩定感與流暢感，除了對於書寫的力道控制與動作流暢度非常要求之外，挑選合適的筆尖也很重要。有些筆尖在相同的墨水、紙張搭配下，就是無法寫出高品質的髮絲線，雖說透過墨水與紙張的選擇可以改變細線品質，但筆尖的影響還是很大。

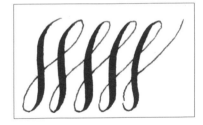
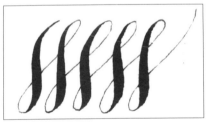

這是使用不同細尖，但使用相同墨水、紙張所做的測試。可以得知不同細尖對於細線的詮釋能力仍有差別。

墨水的兼容性是鮮少有人注意的部分，因為學習英文書法的朋友們大多被灌輸沾水筆就要使用沾水筆專用墨水的觀念，而這些墨水已經特別針對沾水筆調整配方，在使用上大多沒問題的情況下，也就不太有人會去注意到筆尖與墨水兼容性的問題。但是真的只有沾水筆墨水才能使用嗎？我在接觸沾水筆的早期就產生這項疑問，促使我展開一連串的嘗試。

在試過多種筆尖與墨水的組合之後得出一個約略的輪廓，只要符合特定條件的沾水筆尖就擁有更好的墨水兼容性，甚至大多數的鋼筆墨水都能使用。判斷的標準就在於筆尖對墨水的包覆程度，白話一點說，就是能抓得住墨水。若筆尖含墨處的弧度愈大，對墨水的包覆性也會愈佳；含墨的空間如果小一點的話，效果更好。66EF這款筆尖就是最具代表性的例子，其他如手指尖（Index nib）、莎士比亞尖（Shakespeare nib）也還不錯。

也許有人會好奇，使用沾水筆墨水就好了，為什麼要用鋼筆墨水呢？我會這麼建議初學者的原因是，不希望大家在一開始學習的時候花太多錢購買工具。沾水筆看似有

趣，但實則需要花費許多時間才能習得，若剛開始就一頭熱地大肆購買工具，到時候熱情退燒了不是很浪費嗎？因此如果你已經擁有鋼筆墨水的話，那就把沾水筆墨水的預算先省下來，只要選擇合適筆尖與必要的周邊商品，鋼筆墨水也能照寫不誤。

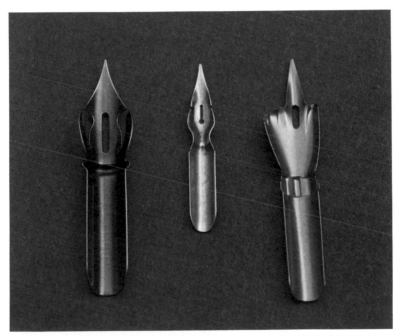

左側筆尖含墨處的弧度平緩，因此含墨能力不佳，需搭配沾水筆專用墨水，甚至還要挑更濃稠一點的。中間與右側筆尖含墨處的弧度大、而且空間小，可以把墨緊緊抓住，大多數的鋼筆墨水都可使用。

此外，許多已進入鋼筆世界的朋友們都囤積了一定數量的鋼筆墨水，而且是這輩子絕對用不完的數量，既然如此，何必再添購沾水筆墨水呢？不如選擇適當筆尖，把手上的鋼筆墨水用一用吧！除了這兩個從實用面來考慮的因素之外，我個人喜歡讓沾水筆使用鋼筆墨水的原因還有一個，就留到談墨水的時候再說吧。

細尖需要討論與注意的眉角很多，平尖就簡單多了，只有一般的平尖與斜的平尖兩種。一般平尖的筆尖是與筆軸中心線成垂直方向，斜的平尖就不是與筆軸中心線垂直，而是有點斜度，依傾斜的方向分為右斜平尖與左斜平尖。

一般平尖最為常見、左右撇子都能使用，而右斜平尖則是針對慣用右手者所設計，書寫時手腕可以維持在一個比較自然的角度。左斜平尖雖是針對左手慣用者開發，但是在我的經驗中，仍然因人而異。而且不只左斜平尖，雖然右斜平尖是針對右撇子開發，但仍有使用者覺得一般平尖較順手。因此仍要提醒各位，最好能試用之後再做決定。

用左手書寫英文書法最大的難關在於平尖而非細尖，也因此讓我有了想要找出讓左手書寫者也能以較輕鬆的方式學習平尖書寫的方法。這部分會在後面章節中與各位分享。

特殊尖算是平尖的變形，例如能夠同時畫出兩條線、寫

出能宛如空心字效果的雙線尖（Scroll nib），甚至可同時畫出五條線，能用於飾線繪製（也有一說可用來畫五線譜）的五指尖。另外還有一種尖端如圓餅狀、畫出的線條就算在轉折處也維持一樣粗細的裝飾尖（Ornament nib），可書寫圓體字、繪製飾線等。還有比細尖寬一點點、方便用來繪製音符的音樂尖（Music nib）。

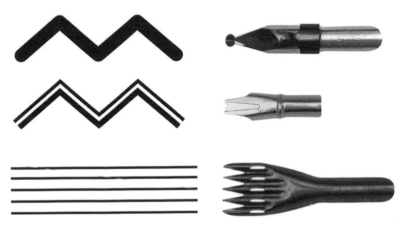

由上而下分別是 Ornament 尖、雙線尖、五指尖畫出的線條。

第二節 紙

1 紙張的重要性

　　不論對任何書寫工具來說，紙張是一個很重要的環節。許多玩鋼筆的人對於紙張有所堅持，因此在挑選紙張的時候會注意寫字時墨水是否會暈開、是否會透到背面、寫起來的感覺是否滑順。然而這三個大家在挑紙時所注意的地方可說是挑紙時的基本條件而已，更深入探討的話還有其他因素必須考量，尤其是使用沾水筆的情況更是如此。

　　在此要給大家一個觀念，沾水筆比鋼筆更挑紙。不少進入沾水筆世界的朋友都已經有寫鋼筆的經驗，也有了適合鋼筆書寫的紙張，也認為用來寫沾水筆沒問題，其實不見得如此。這些紙一旦用來寫沾水筆，就如同映入照妖鏡般，問題可能就會浮現。

　　沾水筆可說是相當原始的一種書寫工具，它不像鋼筆有供墨系統可讓墨水穩定流出，也沒有鋼筆筆尖上的銥點與打磨，讓書寫更滑順。因此沾水筆尖會將任何紙張或是墨水的感覺傳遞給書寫者，不論是好的、壞的部分，都可讓書寫者

清晰感受到——這就是沾水筆！這也是它的魅力之一。

　　為什麼沾水筆與鋼筆都使用墨水寫字，卻對紙張要求如此不同？由於沾水筆的供墨無法維持穩定，有時剛下筆時的出墨量大得驚人，且出墨量也會隨著筆壓的大小有顯著且立即的變化，就像開水龍頭一樣，大力一扭，水就嘩啦嘩啦地洩流而下。如果用的是寬達一公分以上的海報尖，它的出墨量更是誇張，紙張都被濡濕了。因此紙張就必須更能夠承受住在「極大出水量」的情況下的書寫考驗，這時候所需要的抗暈染、抗透能力，是截然不同的層次。

　　細尖的沾水筆尖不像鋼筆筆尖有銥點，而是如針尖般銳利的筆尖，再加上以沾水筆書寫時需要加強筆壓，因此筆尖在紙上行走時會將紙張纖維破壞，相當程度地把纖維劃開，這時候墨水再下到紙張時就容易因為纖維已被破壞，而造成不同程度的暈染與透背。有些表面有塗佈化學物質的紙張遇到沾水筆尖也同樣沒轍，只要塗佈層被劃開破壞，而在塗佈層下的紙張本身體質又不佳的情況下，暈染透背同樣不會缺席。

　　既然提到紙張的塗佈，就來說一下它對書寫表現帶來的影響，讓各位知道挑選紙張除了暈、透以外，需要考量的其他因素。

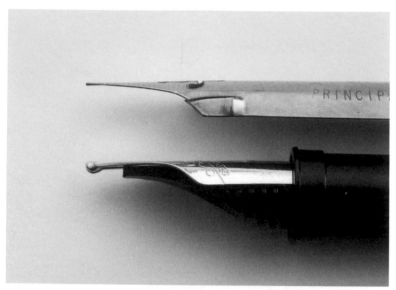

上方的沾水筆尖沒有銥點，下方的鋼筆筆尖在前端則有球狀的銥點。

　　有些紙張在製作時會於表面塗佈一些化學物質以加強紙張特性，例如增加書寫時的滑順度、使墨水發色更好等等。但是有塗佈的紙張多半會影響墨水的乾燥速度、墨水的顏色表現，以及對於英文書法來說非常重要的細線表現。紙張的塗佈有時候會阻礙墨水的吸收，使大多數的墨水仍停留在表層造成乾燥速度減慢，而乾燥慢對於左手書寫者來說，又是需要考慮的重要因素。由於書寫方向和姿勢與右手慣用者不同，如果墨水乾燥速度慢，就容易在以左手書寫的情況下把

紙和手弄髒。

　　另一方面，因為塗層阻擋吸水表現，使過多的墨水累積，會使得乾燥後的墨色表現較死板、缺乏變化，墨色也會較深。在書寫細線時，也因為墨水累積的問題使細線不夠細，甚至連細線都稱不上。就算它能做到不暈、不透，滑順好寫，但對於英文書法來說，只要寫不出高品質細線，紙張的可用性就大打折扣。有些塗佈的紙張並不適合以沾水筆書寫，然而廠商用這種紙來製作筆記本，寫了之後就會發現慢乾、髮絲線表現不佳等缺點，而這些都是店家不會告訴你的，也或許他們沒有這方面知識。因此選購時試寫就非常重要，也建議使用自己慣用的筆和墨來寫，比較容易試出心得。

　　紙張滑順是一個迷思，大多數的人在選購紙張、筆記本時都會選擇滑順的產品，只見挑選時一本本地摸摸看，確認滑順程度之後才購買。不知從何時開始，我們開始被灌輸紙張就要滑順的觀念，廠商們也不斷在這個方向上鑽研。日前就有家知名筆記本廠商的老闆自豪地跟我說，藉由製程的改良，他們所用的紙張比起以前又更滑順了！

同樣筆尖、墨水在不同紙張上所呈現出的細線品質。

　　但滑順是成為好紙的必要條件嗎？我相信這是很主觀的問題。滑順的紙張寫起來有行雲流水般的滑行快感，尤其使用鋼筆書寫時感覺更明顯。但對部分人士來說，太滑的紙寫出來的字看起來有點軟、沒有骨頭（但也有人喜歡這種寫出來的字有秀逸感覺）。

　　單就紙的光滑程度來說，我也同意太滑的紙寫起來比較缺乏來自紙和筆的回饋。不是那麼光滑、帶有一些質地的紙張寫起來就會有更多感覺，而且使用不同筆，墨書寫感覺又會不同，能有較多書寫樂趣。但光滑如絲般的紙張就把這些差異性給抵消掉大半部分。

　　在使用沾水筆的情況下，以細尖書寫時選擇光滑紙張的好處就是不太刮紙，但只要力道控制熟練的話，就算不太光滑的紙也一樣可以駕輕就熟。以棉花紙來說，這種於19世紀就已出現、表面未經塗佈處理，傳說中是林肯總統愛用的紙張就是很好的例子。棉花紙的體質極好，雖然紙張不厚也未塗佈，卻是非常適合使用墨水書寫。它能表現出很好的細線、墨水乾燥速度快、耗墨量少，因此每次沾墨後的可書寫距離也變長了。唯一要習慣的就是用細尖書寫時的刮紙感，這也可以經由練習而減輕。古人都能用棉花紙作為日常生活中的書寫用紙了，我們沒有理由做不到。

　　提到耗墨量，就我自己的經驗，使用同樣筆尖與墨水的情況下，在光滑的紙張上書寫時的耗墨量往往也會比較高。由於現代紙張大多做得很光滑，許多人沒有機會使用不太光滑的好紙。就當作是多一種選擇性吧！若有機會遇到了就嘗試看看，說不定你會從此愛上這種獨特的書寫感。

2 讓墨水發色更美的紙張

　　挑選紙張還有一個可以注意的是顯色效果。書寫用紙雖然是白色的，但有各種不同的白，例如米白、自然白、亮白……等等。如果只是一般書寫，只要選擇自己看得順眼的紙張顏色就好；如果想要讓墨水顏色有更好的表現，尤其是在使用彩色墨水的情況下，就要選擇更純淨的白色紙張。而在紙張當中有些是以顯色為訴求、強調彩色墨水的發色會更亮麗。有沒有這樣的需求端看個人，不過要提醒各位，這類紙張多半有塗層，因此最大的問題就是墨水乾燥速度慢，或是細線表現不佳。

 墨水的選擇

藉由墨水種類的選擇，還是有機會把暈染透背的問題減輕或解決。墨水有分兩大類，一種是顏料系墨水，一種是染料系墨水。顏料系墨水是把色料處理至非常細微的程度，甚至是奈米等級之後再製成墨水，因此這些小粒子是以懸浮的方式存在於墨水當中，而染料系則是把色素溶解後製成。使用顏料系墨水時，由於粒子會被紙張纖維阻擋，因此較難進入深層的纖維，所以暈染與透背情況會較輕微。相對地，染料系墨水就容易滲入紙張深層，所以暈染透背的情況會比較明顯。

紙張的正反面

各位知道嗎？紙張也有分正反面。現代製紙時，紙漿是分佈在一片網毯上，紙漿接觸到毯子的那一面是反面，未接觸到的是正面，正面與背面的紙張性質會有一些差異，這差異主要是紙料脫水時所造成。不過有些製程使用兩張網毯，如此一來，紙張正反兩面的差異就會縮小。有些紙張也會再經過塗佈程序，能縮小紙張正反面表現的差異。

3 墨水

墨水之於沾水筆就像是汽油之於汽車，加錯油就無法發揮汽車的性能，甚至導致故障。雖然沾水筆已算是不挑墨的書寫工具，我常戲稱就連醬油也可沾來書寫，咖啡濃縮一下也可成為墨水。不過準確來說，沾水筆的不挑墨是指不挑墨的種類，也就是說不論鋼筆墨水、沾水筆墨水都可使用。然而每款墨水的配方不同，就算是沾水筆墨水也不是每款都適合特定筆尖，因此就單一筆尖而言，還是可以篩選出適合的墨水。我會根據以下三個項目來判斷適不適合。

再一次強調，在大多數的情況下墨水並沒有分好壞，只有合不合適。目前談的墨水與筆尖適性問題是針對細尖的情況，如果用的是平尖，就幾乎什麼墨水都可用，唯一要煩惱的就只有在眾多墨水中挑選喜歡的顏色。

(1) 能否均勻上墨且不崩墨。

(2) 是否能畫出高品質的髮絲線。

(3) 耗墨量少，能書寫更長的距離。

能否均勻上墨且不崩墨，雖然也牽涉到筆尖是否清潔、筆尖的表面處理以及筆尖的外型，但墨水本身也有很大關

係。各位在累積更多的筆尖與墨水使用經驗之後，應該可以遇上某款墨水與某筆尖不合拍的情況，不論怎麼清潔就是無法均勻上墨，這時候換個墨水或筆尖就有機會解決這個問題。雖說這是墨水的因素，但並不表示這墨水不好，只是不適合該筆尖而已。崩墨的問題也是如此，雖然與筆尖外型也有關係，但有些墨水配方就是能讓它容易附著在筆尖上，壓筆時不至於崩墨。如果您手上的墨水不是屬於這種類型，先別急著把它收起來，依前面內容找一枝能抓住墨水的筆尖試試看吧！或是使用在後續內容中會提到的儲墨器來改善。

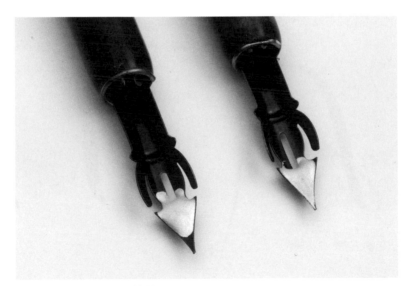

均勻上墨與不均勻上墨比較。

在英文書法中寫粗線不難，難的是畫出細線。在某些英文字體中，粗細變化要夠顯著才能寫出該字體的特色，例如花體字。寫粗線很簡單，只要稍加練習就可做到，但寫細線尤其要細如髮絲，也就是在英文書法上經常提到的髮絲線，就非常倚重筆尖的操控能力、墨水表現，甚至也和紙張有很大關係。先談墨水這個因素就好，有些墨水雖然適合壓筆寫粗線，但寫出來的線條就是不夠細，而且這種情況不像壓筆寫粗線容易崩墨，可藉由「外掛」儲墨器獲得改善；線不夠細就只能從墨水、筆尖、紙張的更換下手，因此挑選適合書寫銅版體的墨水時，請注意墨水在細線上的表現。

以相同筆尖、紙張測試不同墨水的細線差異。

　　耗墨量少這一點其實不必刻意追求，只是要讓各位知道，在使用同一個筆尖的情況下，墨水的特性、還有紙張都大大影響在一定沾墨量下的書寫距離。而不必太在意的原因是，就算有一個你很喜歡的墨水，但每次沾墨的書寫距離卻不長，還是有機會透過外掛儲墨器解決。

　　說到這裡，或許各位注意到「儲墨器」這三個字已經出現過好幾次了，它真的有這麼厲害嗎？似乎在遇到許多問題時都能救援成功。一般認為影響書寫的三大要素是筆尖、墨水、紙張，但我認為儲墨器的重要性足以和這三大要素並列，值得好好介紹它一下，因此在下個章節中將會聊聊儲墨器。

　　就算做了這麼多理性分析，說實在的，決定因素往往不是以上幾點，而是墨水的顏色。就算墨水特性不適合，但是喜歡它的顏色而購買的人也佔了大多數。在這種情況下，除了可以加掛儲墨器，使墨水與筆尖的適性獲得相當程度改善之外，還有另外一招可用，就是添加阿拉伯膠。

　　不要以為沾水筆專用墨水都適合沾水筆使用，為了讓墨水適合書寫，有時候我也會用添加阿拉伯膠的方式來改變墨水的濃稠度。阿拉伯膠很容易買到，一般的美術用品店均有販售。雖然這麼說有點誇張，但我覺得買一罐應該可用上一

輩子。美術社的阿拉伯膠呈液態，使用比較方便，有些化工材料行可以買到塊狀或粉狀的阿拉伯膠，那就需要加水溶解之後再加入墨水中，或是直接放入墨水使其溶解亦可。粉狀的使用還算方便，我比較不建議購買塊狀的。除了塊狀還要把它弄得細碎之外，有些塊狀阿拉伯膠未精煉過、還看得到雜質。不論使用液狀或粉狀阿拉伯膠，都建議一次加一點點就好，加完之後試寫看看，若不夠的話再追加數量，切忌一次加太多，以免毀了整瓶墨水，或是把墨水分裝成小瓶之後再加膠也是比較安全的作法。

瓶裝與塊狀阿拉伯膠。

小常識 調整墨水濃稠度

　　雖說沾水筆較不挑墨，但是就細尖來說，還是得搭配合適的墨水才能使用、或是表現更好的筆畫粗細變化，因此才有沾水筆專用墨水問世。如果你已經是鋼筆玩家，想必也累積了許多鋼筆墨水，那可曾想過要用沾水筆搭配鋼筆墨水，消耗一些庫存呢？一般鋼筆墨水的黏稠度較低，使用在平尖還好，若用在細尖就容易出現墨水滑下筆尖、汙染紙面的情況——俗稱崩墨現象。沒關係！這時候我們可以藉由一些添加物來讓鋼筆墨水也可用在沾水筆上，最常見的就是加入阿拉伯膠。

　　買了阿拉伯膠之後，還需要一個小容器，因為要將墨水分裝至小容器後再加阿拉伯膠，原來的墨水就留著繼續給鋼筆使用，另一方面也可避免直接加入原瓶裝墨水時，劑量加錯，毀了整罐墨水的事情發生。小容器建議可以用裝眼藥水的小瓶子，因為它有滴頭，在筆尖上滴墨時可以精準控制滴的位置與墨量。此外，由於有滴頭的緣故，就算不小心翻倒也只會濺出幾滴墨水，不會氾濫成災。

　　阿拉伯膠只需少量加入、每加一次就試寫一次，看看黏

稠度是否合適，不夠再添加。若到達所需黏稠度之後把配方記下，以後要加膠就比較快速。加了阿拉伯膠以後，雖然可以讓墨水滑落紙面的情況減少，但也可能帶來一些副作用，例如寫出來的細線可能會比以前粗、墨水乾燥的速度也可能會變慢。墨水不是加了某種東西之後、整體性能就可以變好那麼簡單，否則墨水廠商就不用埋頭研發沾水筆專用墨水了。最後，使用含有阿拉伯膠的墨水建議在寫完後儘快把筆洗乾淨，否則一旦墨水乾了以後，要清除筆尖的乾燥墨漬又需要花點工夫。

調整墨水濃度所需器材。

沾水筆專用墨水
不能用在鋼筆上的主要原因

(1)沾水筆墨水可能含膠。不管是蟲膠也好阿拉伯膠也好，或是使用植物製造墨水時、植物本身所含的膠質等。若這類墨水用在鋼筆上都會造成堵塞、出墨不順。而且有些膠類乾了以後就防水，一旦在鋼筆裡乾掉就事態嚴重，用水也洗不掉。

(2)沾水筆墨水大多是顏料系，因此墨水粒子較大，就算不含膠也可能會在鋼筆內造成阻塞。

(3)有些採用天然配方的沾水筆墨水（例如鐵膽墨水）偏酸或偏鹼，因而帶有些微腐蝕性，使用在鋼筆上可能會對鋼筆帶來傷害。

由於目前市面上的墨水種類太多，一般消費者很難去記住哪些是鋼筆、哪些是沾水筆用的墨水，因此購買前請詢問店家以免買錯。此外有幾個單字也可先記住，挑選墨水時可多注意瓶上標示。pigment是顏料的意思，dye是染料，shellac則是「蟲膠」之意。

墨水混色的玩法

　　玩沾水筆也可以玩墨水，這是使用沾水筆的一個福利，而這個福利也讓鋼筆使用者羨慕不已。鋼筆並非不能自己混合墨水，只是混合之後不知會不會發生什麼化學反應，產生沉澱或是酸鹼值改變等情況。若發生沉澱容易讓鋼筆塞住，若混合後的墨水偏酸或偏鹼，也可能會對鋼筆造成傷害。

　　提到墨水的酸鹼，有些品牌的藍黑墨水添加特殊化學物質，使其與空氣氧化、讓字跡得以長久保存。但這種藍黑墨水偏酸性，會對筆尖帶來程度不等的腐蝕。例如有種彩色的筆尖，只要使用藍黑墨水一段時間之後，那層彩色薄膜就會因腐蝕而脫落，若使用K金尖較無此問題，因為K金抗腐蝕的能力原本就比較優異。

　　沉澱問題對於沾水筆來說完全不需擔心，沾水筆不怕塞住，可放心使用。酸鹼的問題在沾水筆上也同樣存在，不過沾水筆尖本來就是消耗品，價格便宜，就算腐蝕了也還好。而沾水筆也因為好清洗，只要使用後徹底洗淨也能減緩腐蝕效果。混合墨水時並沒有什麼原則，你所需要的只是基本的混色概念。墨水的混色是屬於減法混色，混愈多色會愈黯淡，因此

建議把用來混色的墨水數量控制在兩、三種就好。墨水不必拘泥於同一品牌，雖然說同一品牌為佳，但是跨品牌混合也是可以的，只是可能會出現意料外的結果（例如沉澱或混色效果不佳），一開始可以少量試試。另一種可以嘗試的玩法就是調入金屬色墨水。選擇任一款喜愛的墨水顏色，再加入金、銀墨水就可讓它們帶有金屬光澤。金屬色墨水可說是沾水筆使用者才能獨享的墨水種類，未特殊處理過的金屬色墨水若用在鋼筆上就只有堵塞的下場而已！加入金屬色墨水的時候可以建議直接挖取沉澱在墨水瓶底部的金屬粉末，混合後可獲得更高濃度的金屬光澤表現。如果只要淡淡的就好，那就直接取用搖勻的金屬色墨水來混合使用即可。

混合後的墨水也可如前文所述、加入阿拉伯膠以調整濃稠度。若要加水稀釋，讓顏色淡一些也是可以的喔！

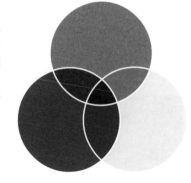

減法混色之色相環

4 英文書法的第四工具——儲墨器

英文書法的三大工具—筆尖、墨水、紙張，其重要性不需多加說明。但我認為儲墨器這個一直被忽略的角色應該要受到重視才對，因此特別以專文介紹。儲墨器雖然小小的不起眼，但它就像是籃球場上的控球後衛一樣，能扮演穿針引線的角色，讓筆尖、墨水、紙張能和諧共演，提供書寫者最佳的揮灑舞台。

有了儲墨器以後，墨水的特性、筆尖的含墨能力等問題幾乎解決，不再需要花太多心思去挑選合適的筆尖與墨水搭配，因此可以專注在墨水的其他表現。挑選筆尖時也不再綁手綁腳，讓書寫這件事獲得很大程度的解放，而這一切都歸功於一片再簡單不過的小金屬片——儲墨器。

儲墨器。

儲墨器原本是搭配平尖使用，因為平尖的耗墨量大，在沒有儲墨器的情況下沾一次墨的書寫量，甚至只有一道線條而已，這對書寫者來說很不方便。除了需頻繁沾墨之外，更糟的是整個書寫節奏都被中

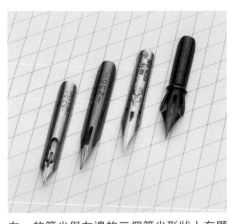

右一的筆尖與左邊的三個筆尖形狀上有顯著不同，就是筆尖非呈直線型，而是帶有弧度。這種筆尖就無法裝儲墨器。

斷。當初看到平尖隨附的儲墨器時，我在腦海中閃過的第一個念頭就是為什麼不用在細尖上，於是立刻拿出細尖進行測試。測試結果除了預料中的續航力增加之外，還獲得非預期的成果，解開了一個長久以來困擾許多英文書法愛好者的問題——墨水與筆尖的搭配。

由於儲墨器並非設計給細尖使用，我們只是把它從平尖那裡「借來」，因此只有部分細尖能夠裝上。能夠使用儲墨器的細尖有幾個限制：

(1)筆尖寬度不能太小或太大。

(2)筆尖造型必須為直線形，如果是曲線、或是筆尖有

儲墨器與筆尖的正確間隙。既不能碰觸筆尖，也不能離筆尖太遠。

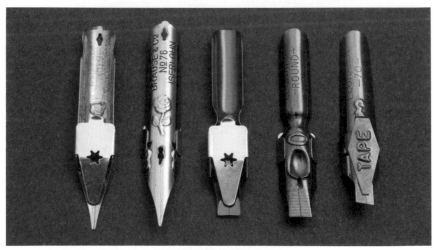

儲墨器的正確裝設位置。儲墨器距離筆尖最前端的距離，只要書寫時不會讓儲墨器碰觸到紙面即可。

太大的鏤空處都無法使用，這一點尤其重要。

　　裝設儲墨器的方式很簡單，由於儲墨器有兩片反摺的金屬片，可以掛在筆尖上，因此安裝時從筆尖尾端把儲墨器掛好，推入之後再持續推至前方。在這裡有幾點要注意：有些筆尖為了增加彈性，在兩側的地方會有鏤空或裂口，例如principal尖、玫瑰尖、速記尖等，在這些筆尖上裝設儲墨器時，儲墨器的位置不可超過鏤空或裂口處，以免影響筆尖使用。

　　儲墨器請勿碰到筆尖，因為儲墨器可能會把筆尖往上頂而撐開導墨溝，使得墨水無法流出。如果儲墨器與筆尖距離太遠又會影響儲墨效果，一沾墨書寫就讓墨水都流掉了。最理想的狀態就是讓儲墨器與筆尖維持1mm左右的距離。此外，就算筆尖兩側無鏤空也請勿將儲墨器推至太前面，否則書寫時紙面會碰到儲墨器而產生干擾。

DIY儲墨器

　　儲墨器固然可以自製，但因為售價很便宜，自己花時間製作有點划不來。但現有的儲墨器是針對平尖所設計，因此只能裝載於部分細尖，無法適用於全體，如果剛好有款筆尖想用儲墨器卻無法裝上，那就只好DIY一個儲墨器了。

　　自製儲墨器的材料有金屬線、鋁片等，金屬線建議選購鋁線以避免生鏽，鋁片則可裁切自鋁罐，兩種都是不需太多花費的材料，但鋁線的取得就比較麻煩一點。使用鋁線製作的情況下，需要把它繞成甜筒狀的線圈結構，也就是一邊細、一邊粗的樣式，細的是前端，為避免書寫時卡到線圈所以繞細；粗的那端是後端，用膠帶固定或卡在筆桿上即可沾墨書寫。

　　用鋁片製作時只要從鋁罐上剪下儲墨器形狀的金屬片，接著依照儲墨器的使用方式安裝在筆尖上即可，各位有興趣的話可以試試看。

　　除了以鋁片製作之外，還有一個更簡單的方法可以嘗試，而且所需材料幾乎是家家戶戶必備、垂手可得的膠帶。不過由於一般膠帶黏性較強，推薦的是可重複黏貼、白色霧

面的膠帶或是紙膠帶。

　製作方式相當容易，將膠帶剪成適當寬度與長度之後貼於筆尖下方即可，不需要什麼技術與練習就可完成。使用此法有一點必須注意，就是使用後將膠帶撕下時請勿太過粗魯，否則筆尖有可能因拉扯而變形、錯位。

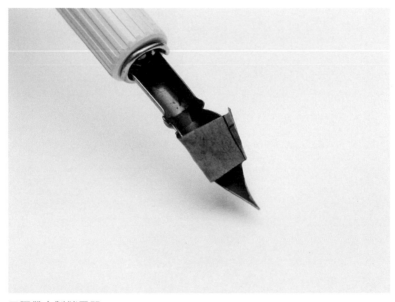

用膠帶自製儲墨器。

第三章

工具的
選擇與清潔

筆尖的挑選方式

　　經過前面的介紹，相信各位對於英文書法所需的工具有了初步認識，但是工具如此多種，對於有英文書法經驗的朋友來說都難以選擇，更遑論初學者。要如何挑選適合自己使用的紙、筆和墨水其實不難，先從自己的需求了解起，一樣一樣挑選。

　　首先要挑選的是筆尖。因為適合的墨水、紙張會因為筆尖的不同而改變，所以先把筆尖選好，後續就會容易些。不過挑選筆尖之前還有一件事要做，就是先確定自己想學習什麼字體。在英文書法中，筆尖可分為三類——平尖、細尖、特殊尖，每種筆尖可寫什麼字體都有對應關係。

　　以幾種最常見的字體為例，如果想寫歌德體或是義大利體這類寬筆畫的字體，你需要的是平尖。如果想寫銅版體這類以細線構成並擁有粗細變化的文字，就要選擇細尖。

　　若要書寫歌德體，在選擇平尖時又有幾個選項。平尖有個與細尖不同的特色，就是有分左、右手用的筆尖，慣用右手者可選擇右斜平尖，慣用左手者選擇左斜平尖，然而有一種沒有斜角的平尖則適合左右手使用。由於筆尖斜了一個角

度之後，書寫時可以有比較輕鬆的握姿，不必特意去調整握筆角度，大多數使用者在使用了有斜度的平尖之後，會覺得比沒有斜度的還好寫。不過這是多數人的感覺，終究有不習慣斜平尖的使用者，這時候選擇一般的平尖即可。不過要選擇斜平尖或是平尖，還是要自己試過才知道。

　　寫義大利體字的筆尖，我也將它歸類在平尖。不過義大利體尖的寬度還滿窄的，比最小的平尖還窄，但我覺得買義大利體尖這筆錢可以省下，直接用平尖就好，除非你很在意義大利體尖與最小號平尖之間的一點點寬度差異，大約相差零點幾mm吧。

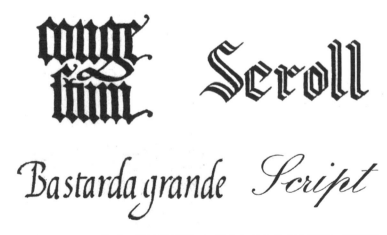

上排由左至右為歌德體、雙線歌德體，下排由左至右為義大利體、銅版體。

另一個建議直接選小號平尖的理由是，平尖大多有儲墨器，但義大利體尖沒有，除非自製或是要找是否有剛好能適用的。使用小號平尖、享受續航力增加所帶來的暢快感，這是在義大利體尖所無法體會的，而且如前所述，除了一般平尖還有斜平尖可供選擇。

提到儲墨器，並不是所有平尖都附帶儲墨器，例如Leonardt公司的墨槽平尖。還好廠商仍有推出可搭配墨槽平尖使用的儲墨器可供選購，這才解決續航力的問題。最後，有些平尖的儲墨器無法或很難拆卸，例如Brause以及Speedball的平尖。如果拆卸有問題，在清洗時就要多花點工夫才能洗乾淨，以免沾其他顏色的墨水時混到顏色、甚至未清除乾淨的墨漬長期累積之後，也會影響筆尖的表現，因此可拆卸儲墨器的平尖會是較好的選擇。

Speedball 公司的平尖與 Ornament 尖的儲墨器均不易拆卸。

挑選細尖就沒有左、右手的問題，但有字體的問題。雖然細尖是用來寫統稱為銅版體這種擁有粗細變化的字體。然而銅版體包含多種字體，依據所寫字體的不同，需要挑選不同筆尖。以圓體，例如英國圓體（English Round Hand）來說，筆畫的粗細變化適中，差異幅度不大，因此不需要非常有彈性的筆尖（筆尖彈性愈好、操控上愈需要熟練技巧），中等彈性即可。

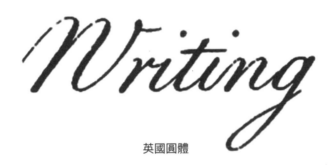

英國圓體

商用字體（Business Script）的粗細幾乎看不出差異，只有細微的變化。由於在商業上使用講求的是快速書寫、容易閱讀，因此如銅版體這般需要花時間慢慢寫的文字，或是裝飾多、導致閱讀困難的文字，在這種場合就不太適用。商用字體由於幾乎沒有粗細變化，使用一般鋼筆也能書寫。不過在商業用途上除了商業字體之外，在正式場合中也會使用筆畫粗細明顯的字體，那就要搭配彈性筆尖使用了。

商用字體

　　試想，若要開張收據還讓客人等你慢慢寫、一筆一畫地寫出粗細變化，客人應該早就不耐煩了。因此在這種用途下所使用的筆尖就不能太軟，甚至還要偏硬；此外，筆尖也不需要太尖，以免因為筆尖插入紙張纖維裡而中斷書寫，拖慢書寫速度。有些沾水筆尖寫起來相對滑順，例如Leonardt的256繪圖尖，這種筆尖也很適合使用。

　　除了商用字體之外，一般書寫也推薦使用偏硬的筆尖。在我的筆尖收藏過程中，也發現古董筆尖以偏硬的筆尖為大宗，軟筆尖較少看到。因為是日常生活中的用品，因此最多廠商生產、生產數量也最多，留到今日的也最多。以學校尖（School nib）這款筆尖來說，它就是硬筆尖、幾乎沒有彈性，而且筆尖反摺讓刮紙感降低，有利於快速書寫。

　　我發現許多初學者、進階者在挑選筆尖時經常要求推薦彈性好的筆尖，當我們進一步了解使用者需求之後，往往發現有彈性的筆尖對他們來說或許不是最佳選擇。經由以上說

明之後，各位應該清楚知道，挑什麼筆尖與寫什麼字體，以及在什麼情境下使用有關。了解本身的需求之後再來挑選，如果確定要彈性好的筆尖，接著就試試什麼程度的彈性、筆尖的長度等等，寫起來最順手。

講完彈性中等以及偏硬的筆尖及其應用範疇，那麼彈性好的筆尖又是在什麼時機使用呢？彈性好的筆尖已經有點跨出日常用途的範疇，而是在書寫正式書信、文件時使用，或是用來表現更富藝術性的英文書法，也就是所謂的花體字。

花體字在今日似乎成為一種泛稱、甚至認為以細尖寫的英文字體就是花體字。然而花體（Ornamental Script）實指具有某些特色的字體、例如大寫字母僅具有1~2段的影線、影線位於文字的上或下半部且非常的寬、可說是所有細尖字體當中最寬的。

要表現出花體的特色，一枝彈性好的筆尖是最基本的需求；若要再更講究的話，筆尖還須具備能寫出高品質髮絲線（Hair line）、儲墨量大的能力才行。髮絲線夠細才能讓粗細對比更明顯，甚至帶來戲劇性效果。由於書寫花體相當耗墨，會有寫粗筆畫的需求，因此儲墨量若不夠的話，寫到一半就沒水了，也滿令人困擾的。

花體，常有人把它與斯賓賽搞混，它的影線更加明顯。

斯賓賽體

　　特殊尖並非在日常生活中使用，而是有專門的用途。例如筆尖做得較寬、適合作曲時使用的音樂尖。筆尖前端呈現圓餅狀，用來繪製裝飾圖案、線條的裝飾尖（Ornament nib）。使用裝飾尖也可以寫出無粗細變化，開頭、結尾與轉折處都呈現圓形的字體。五指尖也是特殊筆尖的代表，它能一次畫出五條線，用於繪製裝飾線條時使用，也可用來畫五線譜。有一種筆尖、介於平尖與特殊尖，叫做双尖（Scroll nib，請參見第45頁的圖片），它如平尖一樣擁有寬筆尖、可以寫歌德體之類的字體，但不同的是它一次能畫出

兩條線，有些雙尖畫出的兩條線還有不同粗細，更增添變化。雙尖寫出的字體有中空效果。然而這種筆尖的操控比較困難，需平整地把筆尖壓在紙上書寫才能同時畫出兩條完整的線，在上墨時也建議要用滴管式上墨。若要使用双尖還是比較推薦使用鋼筆版本，用起來會較輕鬆。

最後要介紹一種筆尖，它的外型有如閃電符號非常特殊，但歸類上應該還是屬於細尖，正式名稱為肘尖（Elbow nib）。肘尖是用來書寫斯賓賽、花體字等影線位置與銅版體不同的字體，但我比較不推薦使用。一來售價較高，二來選擇性少，而且目前可買到的肘尖都不太有彈性；既然如此，乾脆使用斜桿就好了！還可適用多種筆尖。單單肘尖的售價甚至還高於入門款的斜桿。

左側為肘尖，右側則是斜桿裝一般細尖的情況。

什麼時候該換筆尖？

　　沾水筆尖是消耗品，用久了就需要汰換。它的使用效期多長與每個人的使用習慣與書寫的頻繁程度有關，無法一概而論，但仍有些徵兆可以判斷筆尖是否該換。筆尖出廠時的筆尖都是處於最細的狀態，寫了一段時間之後覺得細線的表現不如以往、有變粗的感覺，這時候筆尖就可以更換。如果對於變粗並不在意，也可以繼續留用。如果開始覺得筆尖的出水不順，明明就已沾滿墨卻寫不出來，也可能是筆尖已經變形，雖然可以調整回來，可是一旦筆尖調整過，日後復發的機會也跟著增加。如果書寫感覺變得比以前粗糙、刮紙，

有可能是筆尖腐蝕、變形、磨耗不平均。其他如外觀可見的缺陷，例如用力過大使筆尖反摺的情況就不用說了，非更換不可。

筆尖不均勻磨耗，可看出有一邊磨損較多。

如何馴服不易出墨的筆尖

在沾水筆尖當中，有兩款筆尖特別不易出墨。剛發現的時候以為是個案、認為是筆尖品質不良，然而隨後又在同款筆尖上陸續發現之後、這才詢問一些國外筆友，得知這兩款筆尖有點脾氣，但也有辦法馴服，而它們就是玫瑰尖與墨槽平尖0號。

明明沾了墨卻寫不出來，姿勢也正確、墨水與紙張換了又換還是不行。這種情況發生在玫瑰尖身上時、只要用筆尖輕點紙面、在紙上點出一個小點之後再從那個小墨點開始拉線就可以了。方法雖然簡單但有一點請務必注意，點的時候輕輕點，不要因為墨水出不來心煩氣躁點的很大力而造成筆尖損壞。如果是發生在墨槽平尖0號身上，只要稍微壓筆尖、同時微幅的左右來回移動筆尖、等到有些墨線畫出來之後，再從細墨線拉出筆畫。此外，平尖在寫的時候，讓筆尖在紙面上稍停留一下再開始寫，有時候也能解決出不了墨的問題。其實不只這兩款筆尖，偶爾也會遇到有些筆尖突然無法出墨。在絕大多數的情況下也都可以使用上述方式解決。

馴服不出墨的筆尖

初學者容易上手的筆尖

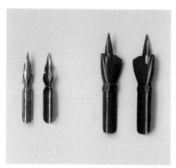

左側為 66EF，右側為手指尖。

初學者接觸沾水筆時最容易遇到的問題之一，就是墨水與筆尖的搭配。若是沒搭配好，書寫時筆尖上的墨水容易整個滑落紙面，形成崩墨現象。偏偏墨水又不是只挑沾水筆專用即可，雖號稱專用但不好用的情況也是有的。最保險的方法就是先從對墨水寬容度大的筆尖開始，而我推薦的就是66EF這款筆尖。此外，手指尖雖然沒66EF這麼兼容墨水，但在沾水筆尖中也算是不錯。但這兩個筆尖都有共同缺點，就是儲墨量小、需較常沾墨，但這點可藉由把字寫小一點獲得改善。

還有一種筆尖不得不談一下、那就是許多初學者會使用的漫畫尖。我不建議學習英文書法時使用漫畫尖，因為若以英文書法用筆尖的標準來看，它很硬、彈性不佳，書寫時需要花更大力氣來壓筆尖。但是用這麼大力氣來壓筆尖其實已經違反該筆尖設計時的原意，因為漫畫尖不是要這麼用的，如此一來筆尖容易損壞，書寫者也會容易疲累。再來就是因

為所需力道較大，書寫時紙張纖維可能會承受更大壓力，更容易出現滲墨等現象。漫畫筆尖唯一的優點就是價格便宜，筆尖原本就不是昂貴的書寫工具，就算便宜大概也只差一杯飲料的價錢，但書寫時享受筆尖彈性所帶來的愉快感卻是完全不同。在此還是建議使用英文書法專用筆尖為佳，除非你是要用來寫商業體或不需要有明顯粗細變化的字體。

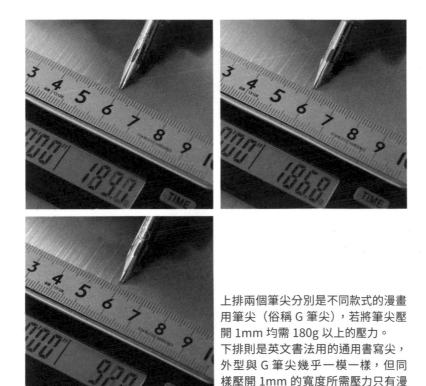

上排兩個筆尖分別是不同款式的漫畫用筆尖（俗稱 G 筆尖），若將筆尖壓開 1mm 均需 180g 以上的壓力。
下排則是英文書法用的通用書寫尖，外型與 G 筆尖幾乎一模一樣，但同樣壓開 1mm 的寬度所需壓力只有漫畫用筆尖的一半，約 90g 左右。

第二節 選擇墨水

　　挑選墨水之前要先了解墨水有哪些種類。有人會把墨水分為沾水筆用或是鋼筆用墨水，但是除了鋼筆不能用沾水筆墨水之外，沾水筆是可以有條件地用鋼筆墨水。如此分類的依據是來自於墨水是否含膠，墨水中的顏料顆粒是否較大以至於有阻塞鋼筆的可能，以及墨水是否過酸或過鹼，可能對鋼筆造成損壞等。有以上疑慮的話統統不能用在鋼筆上，只能用沾水筆書寫。

　　也有人會把墨水分為顏料系墨水以及染料系墨水。這兩種墨水所使用的原料不同，也與適不適合鋼筆或沾水筆無關，而是跟墨水的特性有關。

　　簡單來說，顏料系墨水以及染料系墨水當中都有適合與不適合的鋼筆以及沾水筆的款式。接著將分享所有類型墨水的特性，有了全盤的了解之後，日後挑選墨水自然就有個底了。

1 含膠墨水

基於長時間保存、增加光澤度、作為墨水的結合劑等理由，在製造墨水的過程中加入蟲膠、阿拉伯膠等膠類物質已經有非常久遠的歷史。顧名思義，蟲膠是由一種蟲所分泌的物質，加了蟲膠的墨水具有防水特性。阿拉伯膠則是從植物萃取而來，但添加阿拉伯膠的墨水並無防水效果。由於兩種膠類乾燥後都會硬化，因此絕對不可用在鋼筆上。含膠墨水的特徵就是乾燥之後會帶有光澤，在瓶口處的殘墨乾燥後容易結塊，這也是判斷的一個方式。有些人以為含膠墨水就會比較濃稠，其實不見得如此，濃稠與否還是要看其他成分，有些含膠墨水的濃稠度也與一般墨水沒有太大差別。因此可別以為含膠的墨水就可以用在所有的細尖上，有的仍舊偏稀、或是不易沾附筆尖，最好的方法還是要親自試試看。

含膠墨水最具代表性的就是印度墨水（India ink），但目前也有些印度墨水沒有添加膠質、以能夠在鋼筆上使用為訴求，選購時須注意包裝說明。

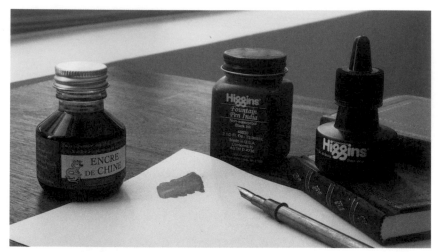

蟲膠墨水。雖然含膠，但此款墨水卻偏稀。

印度墨水並不是一種盛行於印度的墨水，而是因為當時製造墨水的原料來自於印度得名。

2 顏料系墨水

依據墨水的顏色成分，可分為顏料系與染料系墨水兩種。顏料系墨水使用的是把色料微粒化，再用水與其他添加物調和所製成。顏料系墨水的顏色來自於無數個有色的小顆粒，因為擔心微粒不夠細可能會塞住鋼筆，除非另有說明，一般不建議用在鋼筆上，僅供沾水筆使用。

不過有些顏料系墨水能將微粒處理至非常小的程度，降低阻塞鋼筆的可能性，因此誕生了可供鋼筆使用的顏料系墨水，例如白金牌的碳素墨水，以及寫樂的極黑墨水。但是在鋼筆上使用這些顏料系墨水時要注意一點，就是養成經常書寫的習慣，不要太久沒用導致墨水乾掉，否則要清洗時又得花上一番工夫。

顏料系墨水的好處是比較耐光、不易褪色，也由於顏色微粒較不易穿透紙張，所以暈、染的情況較不易產生，也就是較不挑紙。但也不是顏料系墨水就不挑紙，仍因墨水而異；有些顏料系墨水添加了有機溶劑，這樣的墨水在大多數紙張上都會暈透。

為什麼要使用顏料系墨水呢？就墨水的發色來說，顏料系的墨水擁有顏色鮮豔、飽和的特色，覆蓋力也比較

強，而且有些特別色，若非顏料系墨水是做不出來的，例如白色與金屬色。如果想尋找更深沉的黑色墨水，比如說漫畫家繪製原稿時需要夠黑的黑色，也是顏料系墨水才會有較好的表現。

在這本書所寫的範例大都是用顏料系黑色墨水書寫而成，製版時才會比較清晰。有些顏料系墨水久置之後，原本懸浮在液體中的微粒會沉澱，使用前需要搖一搖、甚至攪拌一下才行，否則無法發揮墨水原有的性能。

具有超細微粒的顏料系墨水。

專業的沾水筆墨水包裝通常會使用如圖中的滴管式墨水瓶。滴管式的好處是方便控制墨量，也較不易弄髒筆桿與手。

3 染料系墨水

　　顏料系的墨水相當於有無數個帶有顏色的小顆粒懸浮在墨水中。在染料系的墨水裡，色素則是溶解在液體、沒有顆粒懸浮，調配得當就不會有沉澱的問題，使用時也較不會有阻塞鋼筆的疑慮，而目前絕大多數的鋼筆墨水也屬於染料系。染料系墨水的覆蓋力一般來說沒有顏料系墨水來得好，但是這點反倒讓它在書寫時能呈現出與顏料系墨水的不同感覺。顏料系墨水書寫時的顏色均一、深淺變化小，但用染料系墨水書寫時顏色的漸層變化比較明顯，甚至一些墨水乾了之後還能呈現出不同光澤（Sheen）。

　　不論是染料系或是顏料系墨水，只要是鋼筆用的墨水流

染料系墨水：寫樂四季彩。

動性多半較佳，細尖不見得能沾得上，如果想使用鋼筆墨水，除了可以選擇適合這種墨水的筆尖之外，也可以添加阿拉伯膠來改變墨水特性，讓沾水筆也可使用，但是平尖就沒有沾墨問題，可以正常使用。

　　雖然有沾水筆專用墨水，但我自己比較喜歡使用鋼筆墨水來寫英文書法。因為鋼筆墨水的選擇性多，光是顏色就足以令人眼花撩亂、挑選不完。而我喜歡使用鋼筆墨水的另一個原因是清洗容易，由於許多沾水筆墨水都含有膠，因此必須多花一點時間才能洗得比較乾淨。清洗沾水筆尖時我比較習慣用酒精，就算是含膠的墨水也能在較短的時間內洗掉。再來就是鋼筆墨水使用在沾水筆的情況下，較容易有明顯的濃淡變化，這也讓寫出來的字多了些表情。

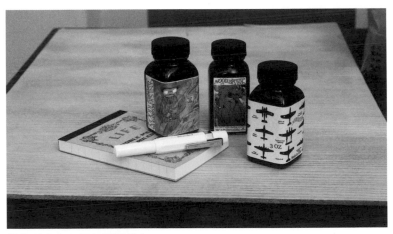

鯰魚墨水素以顏色鮮豔聞名。

現存世界最老的墨水品牌

法國的 J. Herbin墨水創始於1670年，是目前仍在生產中、世界最老的墨水品牌。創辦人 J. Herbin雖然最早是以製作、販售封蠟為主，但他在日後也成為法國皇室的供應商。神聖羅馬帝國皇帝法蘭茲二世在加冕時的文書就是使用 J. Herbin墨水書寫。

J. Herbin最著名的墨水就是珍珠彩墨系列，多款墨水背後都有小故事。例如黑珍珠這款墨水是 J. Herbin所生產的第一款墨水，而它深邃而純粹的黑色即使在目前仍少有墨水可望其項背。紫羅蘭這款墨水則是自拿破崙登基之後，法國學生們所使用的墨水，因為當時它的價格最便宜，而且使用甲基紫製成，還可用來為處理傷口。不過現在的紫羅蘭墨水就不建議這麼做囉。

講到拿破崙，帝王綠這款墨水就是述說拿破崙為自己加冕的史實。他即位時所戴的皇冠為月桂冠，而這款墨水就以綠色月桂葉為意象。

Herbin 墨水。

防水墨水除了在書寫上能夠發揮，也可用在繪畫上。使用防水墨水勾邊，墨水乾燥之後就可填入顏色，不必擔心邊線暈開。防水墨水目前以顏料系為主，有些染料系墨水也會藉由添加蟲膠達到防水效果。

但有些防水墨水使用的化學添加物會使墨水變得非常容易暈開，即使是品質優良的鋼筆書寫用紙也是如此。但是並非所有店家都會告訴你這些狀況，所以還是那句老話，先試用後再購買。

防水墨水測試：Higgins，馬汀博士墨水。

5 特殊墨水

除了作為一般書寫用途的墨水之外,還有些墨水擁有特別效果。有一款墨水寫出來的時候透明無色,但是在黑暗處就可看到所寫的字跡微微發出螢光,稱為隱形墨水。使用隱形墨水的建議是,首先使用前要搖勻,再來就是使用粗筆尖寫出來的發光效果較好。有一種墨水基本上算是染料系,但因為成分的關係,讓寫出來的文字可以保存很久,例如白金牌的藍黑墨水。這種墨水偏酸性、帶有輕微腐蝕性,用在K金尖可以,用在鍍金的筆尖就要注意,若是墨水與筆尖長時間接觸可能會造成鍍金層脫落。

律師墨水。

若是用在沾水筆上也要注意，因為它很容易與鐵質筆尖反應，讓筆尖變黑，若用完未即時清洗，久置後也可能造成筆尖腐蝕。此外，鐵膽墨水、律師墨水也都算是同類型的墨水，能讓字跡保留很長一段時間，甚至律師墨水號稱可保留300年，但是使用沾水筆尖之後的清洗就很重要。

隱形墨水。

第三節　紙張的選擇

　　有些人以為，初學者剛開始用一般的紙練習就可以了。由於英文書法講究細線以及銳利的筆畫，若使用一般紙張練習往往得不到好的書寫表現，字跡暈成一塊，無法知道自己寫得如何，更無法找出缺點改進，對於英文書法的進步造成阻礙，因此建議即使是練習用紙，還是要使用適合英文書法的紙張。

　　大致上來說，適合鋼筆書寫的紙張也可以用來寫英文書法，但由於書寫英文書法時的筆壓、出墨量都比鋼筆大上許多，可能仍會有暈透的情況出現，其中又以透到紙背的情況較常出現，若要減輕這種現象可以試試較厚的紙。

　　目前市售紙張當中，日系的LIFE、Midori、Maruman都可使用。日系紙張的特色是講求滑順感，對於新手來說或許是不錯的選擇，因為可以減輕一些刮紙感。此外，日系品牌擁有豐富的商品線，裝訂方式的不同、封面設計、內頁設計等等，可以提供的選擇最多樣化。但滑順也代表著紙張寫起來比較沒有個性，如果在意這一點，恐怕還是得選擇歐美紙張。

日系筆記本。

　　而歐系的紙張代表就是Clairefontaine以及Rhodia了。雖然Rhodia的知名度較高，但它其實是Clairefontaine旗下的一個品牌，所用的紙張基本上也相同，若需要該公司其他種類或是更厚的紙張就只能選擇Clairefontaine。此外在國外的英文書法家之間，對於Clairefontaine的紙有不錯評價。它的紙張也屬於滑順型，但與同屬滑順的日系紙張寫起來的差異是，日系紙張感覺較鬆軟一些，因此筆尖會有點陷進紙裡的感覺，但Clairefontaine的紙張寫起來感覺較為扎實。

　　來自美國的棉花紙也是非常推薦的紙品，它雖然薄卻能

禁得起大出墨量、高筆壓的書寫方式。但由於棉花紙沒有在滑順度特別下工夫，因此寫細尖的時候若力道控制不熟練很容易就會卡筆尖，一旦熟悉棉花紙的書寫之後，或許會愛上它獨有的感覺。而且我也把它當作練功紙來用，棉花紙寫得好，大概什麼紙你都能夠搞定。棉花紙還有一個與書寫無關的特色，就是沾水筆尖在紙上畫過時，筆尖的兩片金屬互相撞擊之下產生的清脆聲音，有些人覺得還滿好聽的，不過這純粹是個人喜好罷了。

　　至於台灣的紙張呢？很遺憾的是，我與多家業者接洽過、也測試了不少台灣紙張之後，仍未找到堪用的紙張。市場不大、研發對廠商來說沒有利基，這也是事實，看來未來還是得仰賴進口紙了。

歐系筆記本。

筆桿

　　現在的沾水筆桿比較沒有18、19世紀那種功能性的設計，大多在外觀上做文章。不過現在沾水筆也不是主要書寫工具，做得簡單些也無可厚非，挑一枝看得順眼、握得舒服的筆就可以了。現在的沾水筆桿材質大多使用木材製作，配備標準的四瓣夾頭，可對應大多數的筆尖。有些筆桿使用的夾頭是古典款式，適用的筆尖較少。

　　市售筆桿除了材質與外觀差異之外，挑選時要注意的就是長度、重量與粗細。筆桿的長度決定了重心位置，而每個人偏好的重心位置不同。此外，有些筆桿較重、有些較輕，有些人喜歡粗筆桿、有些人喜歡細桿，這些都要實際握握看才知道。不過簡單來說，細、短、重量輕的筆桿擁有較好的靈活度，粗桿、長且較重的筆桿會有較好的穩定度。

　　之前提到些花體字需要更大幅度的壓筆，讓筆畫的粗細變化更明顯。由於壓筆的筆畫大多是從右上斜至左下的方向，因此就有人開發出斜桿這種玩意兒，它能讓筆尖在書寫右上斜至左下的線條時，筆尖的方向是順的。以往使用直桿的時候，寫這種方向的筆畫時筆尖是橫掃的，失敗率較高，

筆尖岔開的效果也有限。

　　初學者一使用斜桿幾乎都能馬上感受到它的好處，壓筆非常容易。但斜桿也有壞處，因為它已經把角度特化成能順暢書寫右上至左下的線條，遇到其他方向的線條就會不太好用，控筆時需要調整更多角度。例如在書寫右下至左上的線條時，筆尖幾乎變成用推的在前進，這是寫英文書法時最不利的行進方向。因此建議直桿還是要練習，尤其日後寫到進階的花式書法時，線條的方向更變化多端，使用斜桿就不見得有優勢。但這些終究是從筆桿設計上所做的客觀分析，不論使用直桿或斜桿都有人用得出神入化，端看各位對哪一種筆桿的適應性較佳。只要不是因為斜桿看起來很專業、為斜桿而斜桿就好了。

斜桿筆尖不超過中線。

不過斯賓賽體與花體應該算是例外吧，若不用斜桿，有些筆畫的壓線就無法處理得很順手。

　　關於斜桿，最後還有一點要注意。一般來說，筆尖裝上斜桿之後，筆尖的最前端不應超過斜桿中線，這點能夠做到最好，但有些資訊會說超過中線的筆尖就不適合使用。其實稍微超過中線也不代表這筆尖就不適合裝在斜桿使用，它只會讓你在書寫時花一點時間來適應距離感與角度。以目前市面上常見的兩種斜桿夾頭來看，採塑膠製夾頭的簡易型斜桿比較會有超過中線的問題，使用金屬片夾頭的斜桿因為筆尖可以調整位置的範圍較大，一般來說是沒什麼問題的。

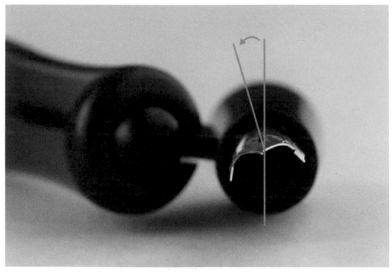

筆尖裝上斜桿的訣竅：往內轉動一些。

第五節 便利的小道具

　　除了紙、筆、墨之外，在開始以沾水筆書寫前，若能事先準備一些小道具，書寫的流程會更加順暢，也能解除一些問題與不便之處。

1 酒精

　　清潔筆尖可用布、餐巾紙、衛生紙或面紙沾水擦拭，這些都是家家戶戶常備的東西。但是我比較建議不用水，而是用酒精代替，酒精可至藥房選購一般消毒用的即可，帶有噴頭會更方便，用量也更省。除了酒精蒸發快，比起水來也較不會使筆尖生鏽之外，建議使用酒精的理由如下：

　　首先這與網路上盛行的「謠傳」有關。我接獲最多有關沾水筆尖的詢問就是新筆尖是否需要用火烤過才能使用。以前的沾水筆的確會在筆尖做好之後塗上一層油或蠟以避免氧化、生鏽，因此使用前必須先用火烤，把油、蠟燒掉，或是用清潔劑把筆尖徹底洗過。

　　關於這個傳說，我也實際問過歐美的筆尖廠商，根據他

們的回覆，目前的筆尖在出廠時大多已經不再塗上油、蠟，改而使用電鍍或著色等其他方式讓筆尖較不容易生鏽。

　　目前我所知道的也僅有部分日本筆尖廠商還會塗上防鏽品，但即使如此，也不建議用火烤的方式來去除，使用清潔劑即可。若想要清潔得更乾淨一點用牙膏就夠了（因為帶有研磨效果）。如果用火烤的方式，若時間、溫度控制不好，很可能會改變筆尖的金屬特性而毀了一個筆尖，因此不建議這麼做。

75% 藥用酒精。

　　「可是我的筆尖沾墨後無法均勻分佈，會凝成墨珠，或是只能沾上一點墨……」許多人都有過這樣的經驗，也有不少過來人會以親身體驗的態度告訴你，「用火烤一烤就解決啦！」其實這種沾墨不良的現象大多是因為裝筆尖的過程所造成的。大家在裝筆尖時都是用手指把筆尖拿得穩穩的，再裝入筆桿夾頭不是嗎？然而，就因為這個裝筆尖的動作往往讓手指的油分也附著在筆尖上，沾墨的時候就會因為殘留油分的疏水性，讓墨沾不上去。

　　因此，國外有些書法家在裝筆尖時會使用尖嘴鉗夾住筆尖，或是隔著布或面紙拿取筆尖再裝入筆桿，總之就是不用手去碰觸已經清潔好的筆尖。而我自己的做法則是仍用手來裝筆尖。我曾試過用尖嘴鉗，但它既沒有手指靈活、又容易在筆尖留下夾痕，於是仍回到手裝一途。裝上之後再噴點酒精擦拭筆尖，把油分清除乾淨即可。而且酒精也可以擦拭手上沾染的墨跡、桌上或筆桿上的墨漬等等，又可作為居家消毒用品，建議準備一瓶。

　　下次若再遇到沾墨不良問題，先別急著拿出打火機，不妨試著用酒精擦擦看吧！在我的經驗中大多數上墨不佳的狀況都能獲得改善，少數不能改善的原因包括墨水與筆尖不合，這時候換個墨水也幾乎都可以了。

此外，也有些原因是出在筆尖的電鍍上，我曾試過兩個採用不同表面處理方式的同款筆尖，使用金色電鍍、光可鑑人的筆尖很難沾墨，另一款使用古銅色表面處理的筆尖卻很聽話。若遇到這種情況，有些比較破壞性的做法就是用細砂紙把表面磨粗，讓墨水抓得住。老實說，效果如何不知道，因為我沒試過，但理論上是可行的。如果遇到這種筆尖，我建議還是先換墨水試試，或是以後避免買這種款式。

　　酒精除了可以去除筆尖上的油脂、改善沾墨狀況，另一個用處在於清除頑固墨水的殘留。若沾水筆使用鋼筆墨水，一般來說只需清水就可洗乾淨，但是許多沾水筆墨水添加阿拉伯膠甚至蟲膠，這會讓清洗工作增添難度。光是用清水較難完全洗淨，更別說墨水在筆尖上乾掉之後的清潔，難度又提高不少。但是只要用酒精噴一噴筆尖，再用衛生紙擦拭，重複個幾次就可完成清潔工作。即使用鋼筆墨水時我也習慣拿酒精來清潔，可以清得比較乾淨。

　　如果酒精瓶加了噴頭，用量會出乎意料地省，因此洗筆花費的部分幾乎可以不用計算。不過，不論用什麼墨水，請勿讓墨水在筆尖上乾掉之後再清洗，因為這會讓墨水的清潔花上幾倍工夫。在一般藥局都可以買到75%的藥用酒精，建議購買帶有噴頭的款式，以後若用完之後只需再購買沒有附

噴頭的補充罐替換即可。以我每天寫字的使用量來說，一瓶酒精可用上數個月，如果不常寫的話還可以用更久。

最後一個推薦使用酒精的原因是安全。有些人會在桌上準備一小碗清水，把用完的筆尖稍微在水裡攪拌一下，再用衛生紙擦乾。寫英文書法時桌上就已經有一瓶足以讓人提心吊膽、生怕不小心碰倒的墨水了！我實在不想再擺上一小碗清水，增添打翻的可能性，因此瓶裝酒精就顯得安全許多。

2 滴眼瓶

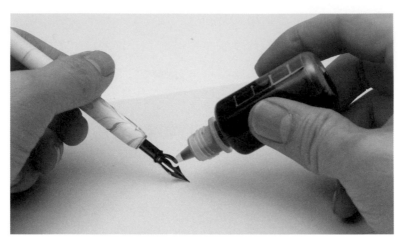

滴眼瓶。

用來裝眼藥水的那種小瓶子，也可成為英文書法的方便道具！建議用它來裝墨水的原因，除了攜帶方便、密閉性不錯之外，用來滴墨時也很容易控制墨量，能避免筆尖沾了太多墨的情況。若一次在筆尖上擠出太多墨水還可以把它吸回去，方便極了！聽起來非常實用吧？不過我覺得它最大的優點在於安全性。

因為沾水筆需要時常沾墨，大概沒有人會沾完一次就把蓋子鎖緊一次，大多數的人都是把墨水瓶蓋虛掩在瓶口上

吧，這時若不小心碰倒絕對會是大災難！若是家裡有養貓的更要小心，因為牠們冷不防跳上桌子湊熱鬧的結果，往往就會釀成打翻墨水的悲劇，我自己就有幾瓶墨水打翻的比用掉的還多。

滴眼瓶的滴管狀瓶口設計可以讓它在打翻的情況下也不會有太大災情，頂多濺出幾滴墨水而已。不過選購滴眼瓶時有一點要注意，就是務必要選擇透明瓶身。透明瓶身並不只是為了辨明墨水顏色，更重要的是避免不知情人士把它當作眼藥水。如果是不透明的瓶子、看不到內容物的顏色，就很有可能會發生與眼藥水搞混的事故。最好的做法還是把它們收在一個安全的地方，避免幼童接觸。

使用鋼筆清洗液洗筆尖

　　大多數沾水筆尖為鐵製、容易生鏽，因此使用後的清潔與保養非常重要。雖說筆尖是消耗品，但是妥善清潔與收納也可以延長使用時間。

　　使用酒精可以把筆尖清得更乾淨，但並不表示能清除得完全乾淨，日積月累之下，筆尖會開始出現擦不掉的陳年墨漬。如果對於這些墨漬很在意的話，可以使用市面上用來清洗鋼筆用的清潔液來洗筆尖。每個廠牌用法各有不同，但大致上是讓清潔液停留在筆尖上幾分鐘，嚴重者就把筆尖泡在清洗液裡久一點，接著用跟棉花棒來搓掉筆尖上的墨漬，之後再用清水洗乾淨。雖然陳年墨漬某些程度可以去除，但仍無法恢復成原來的樣貌。筆尖是消耗品，用久了還是得換一個，洗不洗就看個人。一般來說除非很嚴重，否則墨漬是不會影響筆尖使用的。

第六節 筆尖的收納與防鏽

　　筆尖清洗乾淨很重要，可避免下次沾墨時汙染墨水，也可避免殘留於筆尖上的墨水，對筆尖造成腐蝕。但是，筆尖清洗之後的收納也很重要。

　　首先，洗好的筆尖必須完全擦乾之後收納在能夠隔絕空氣的盒子裡，我會把筆尖收在筆尖收納盒裡，然後再放入一包乾燥劑，加強除濕效果。

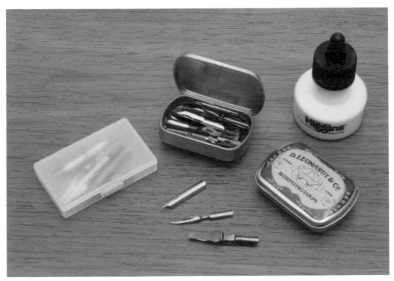

各式筆尖盒。

把筆尖放在夾鏈袋中也是個好方法，同樣的也可連同乾燥劑一起放入。由於夾鏈袋是軟的，收納時要注意筆尖不要被其他重物壓到而造成損壞。

　　有些人會把清洗好的筆尖插回筆桿再整個收起來，這種做法也不建議。因為筆尖與夾頭的金屬長時間接觸之下，若儲存條件不夠完善，金屬接觸的地方就容易生鏽，到時候筆尖、筆桿就一起報銷了！

　　對了，乾燥劑也不需特意去購買，下次把零食袋或是3C產品包裝裡附上的乾燥劑留下來使用就好。

第四章

基本
筆畫練習

在現代社會中，英文書法雖然已非昔日那般，是日常生活中需要用到的技能，目前則被視為一種休閒活動，如同抄經或是纏繞畫一樣。不過學習英文書法的實用性更高，至少在寫卡片、賀辭的時候可以秀出一手好字，令人留下深刻印象。

我在參酌19世紀與近代的英文書法教學書籍之後發現，英文書法的基本筆畫練習並沒有一定標準，每本書所教導的方式都不同，也沒有誰是誰非的答案。

在嘗試過大多數的學習方法之後，我擷取不同學習理論並加上實際的教學經驗，在本書中提供比較容易上手、容易學習的方法，與其他方法比較起來精簡不少，尤其在基本練習的部分。雖然花很多時間把所有基本練習都練過之後，可以打下非常穩固的基礎，但我認為如果能把練習量降低至五分之一甚至更少，但能獲得七、八成的效果，何樂而不為呢？

所欠缺的二到三成可以藉由日後的書寫慢慢補足。況且一開始就要求大家花很多時間做基本練習的話，應該會覺得很枯燥吧！既然我把基礎練習的分量減少到只剩下必要部分，希望各位還是好好練習，不要偷偷翻到後面開始練字喔！

第一節 姿勢與書寫動作

　　姿勢與書寫動作也有幾種說法。在19世紀末、20世紀初的英文書法教學、書寫相關論文中，各自提出不同的姿勢以及書寫動作理論，同樣的也無法說明誰好誰壞，因此我會把主流的方式告訴各位，了解不同方法之後再自行選擇。

　　手臂、手腕、手指能夠自由活動對於書寫來說是最重要的，而在談到正確姿勢之前，最重要的就是要有適當高度的桌椅來配合。理想的狀態是，以一般坐姿坐在桌子前時，手肘放在桌上的時候需感覺到肩膀是放鬆的狀態，如果桌子太高而造成聳肩、或是桌子太低而使肩膀有垂墜的感覺，都無法使肌肉有很好的放鬆。切記不要讓手臂有在桌上撐著身體重量的感覺。

　　此外，若是採站姿書寫，手臂也可依循同樣原則，保持適當的放鬆狀態。不論站或坐，身體可以正面面對桌子的角度，也可以讓身體稍微面向左側。其實身體朝向哪個方向與紙張擺放角度，都可以調整，使自己能自在書寫即可，並不一定要身體轉幾度、紙張轉幾度才行。

　　最後一個重點是，寫銅版體等字體時，紙張的擺放角度

可以先試著維持在與身體成三十至四十五度的角度斜放再試情況調整。由於角度是跟著身體而定，因此不論身體是正對桌子或是稍面向左側，紙張的位置也會跟著改變。若是左撇子則紙張的擺放角度又不同，請參考圖例說明。

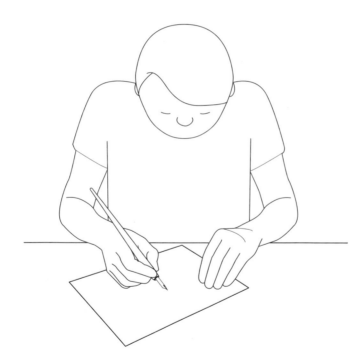

肩膀緊繃的狀態

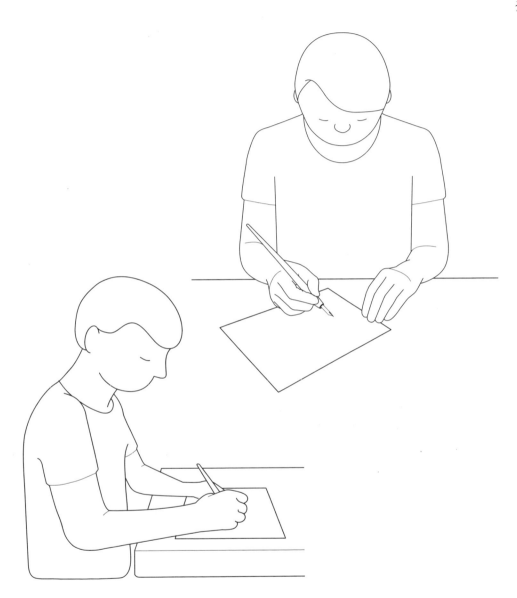

肩膀放鬆的狀態

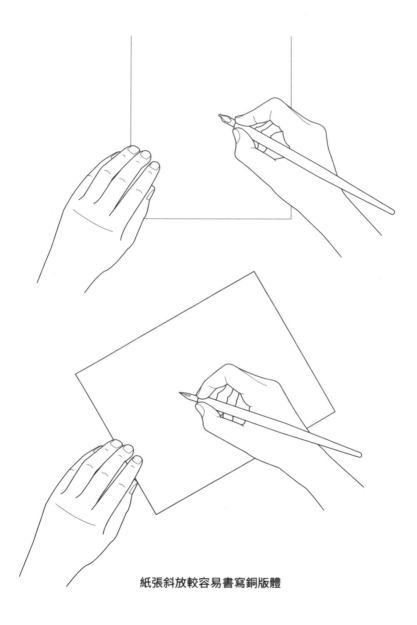

紙張斜放較容易書寫銅版體

⒈ 握筆的姿勢

談到握筆姿勢，其他書寫工具是否有正確握法並無定論；以鋼筆來說，許多人認為應該有正確的握姿，但實際上國外對於鋼筆握法是否需要維持在某種姿勢也有不同看法，並不會一味主張握姿正確。我也贊同以自己習慣的方式握筆即可。

有次萬寶龍的筆尖大師來台，我跟他聊起握筆姿勢這點，他也認為應該是筆要遷就人，而非人要遷就筆來改變姿勢，因此在鋼筆書寫的情況下就必須透過選擇合適的筆尖來符合自己的書寫方式。但是英文書法就不一樣了，握姿的正確與否會立即影響到筆尖與紙面的角度，而由於沾水筆尖的特性緣故，只要角度不對，輕則無法寫出最佳效果，甚至寫不出來，因此握筆姿勢是英文書法準備工作中非常重要的一環。也許有人會擔心自己的握筆姿勢經過幾十年已經定型了，改變握姿會不會很困難。

這點各位不用太擔心，由於握姿不正確就會導致寫出來的效果不好、甚至寫不出來，不像鋼筆，若是握姿比較奇怪還是有可能寫出來。因此知道正確握法之後，除了隨時提醒自己之外，只要姿勢跑掉就會遇到無法把字寫好的

情況，因此大多能立刻察覺並自行修正，久而久之，就會固定下來。

　　英文書法的握筆姿勢與所謂的標準握筆姿勢幾乎一樣。筆桿前端是停靠在中指的第一個指節，然後拇指與食指再固定筆桿，形成穩固的三點固定。而筆桿後端再輕靠於虎口上成為第四個支點，增加穩定度。

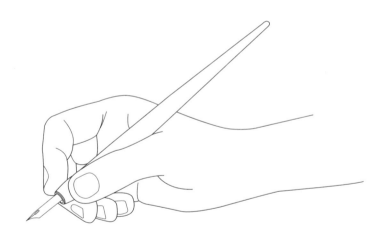

正確握姿

握筆姿勢完成後，要注意筆桿與桌面的夾角是否約為
四十五度左右。許多人的握筆角度太大、使筆桿太立，如此
一來，可能會發生寫不出來或是非常刮紙的情況，因此角度
要特別注意。最後就是請勿緊握筆桿，一來緊繃的肌肉會影
響動作的靈活性，而且緊握也容易變成「握拳」的握筆姿
勢，這也會對運筆的靈活造成影響。

指甲抵住桌面示意圖

手掌要怎麼靠放在桌面上，這點就有不同看法。有些主張無名指與小指要刻意彎曲至某一角度，書寫時用無名指與小指的指甲抵住桌面（紙面）。也就是用來支撐手腕的部分僅限於指甲，可避免紙張沾附手汗。因為書寫經過被手汗微微濡濕的紙張時，盡管濡濕的程度很輕微、幾乎感覺不出來，但墨水還是容易暈開，影響書寫表現。此外，指甲較光滑，僅以指甲接觸紙面時可以讓書寫過程中的移動更加順暢，但是這個姿勢會有些難度，需要花時間適應。

另一種就是大多數人在書寫時所採用的，手掌直接靠放紙上的方式最輕鬆自然，書寫時也能提供最佳的穩定度。以這種方式書寫時的移動也不至於有不順暢的感覺，倒是手汗的問題的確會帶來影響，而這兩種方式要採用哪一種，雖然說各流派都主張自己的方式，但我覺得都可以，採用自己握起來自在的方式即可。

最後要補充一點，有些寫了一手好字的英文書法家、握筆姿勢可謂自成一格。這又回到在前面曾提到的觀念，工具是被人所使用，因此特殊的握法一定也有人能寫出好字，只不過對初學者而言、還是建議以書中的握姿開始練習會比較容易。

小秘訣　**神奇的撲克牌**

　　要解決手汗問題還有其他方式。書寫時墊一張紙在手掌與紙面接觸的地方就能解決手汗問題。我看過有人提供一個很棒的方法,他墊的不是紙而是撲克牌。由於撲克牌大多有表面處理,除了防水性較佳之外,牌面也比較光滑,墊著之後反而能方便移動,值得試試。戴手套寫字的方法也可以,但要選擇無指手套比較適合。

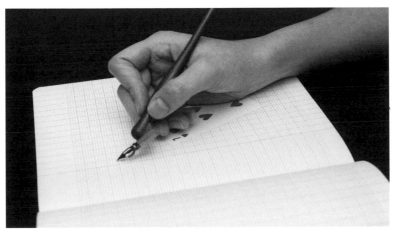

用撲克牌墊著手掌,移動上滑順許多。

前面說明了坐姿以及手臂的姿勢，這是較無爭議的部分，也提到了英文書法牽涉到手指、手腕、手臂的運動。運動的問題在早期也有不同主張，有些主張寫字時應固定手指與手腕，藉由整個手臂的移動來寫字，減少對手腕的負擔，有些主張使用手指與手腕的肌肉來控筆。

前者的好處是在寫大字或是飾線時會比較容易，但要掌握這項技巧比較困難，後者雖然寫大字會較難，但幾乎不需特別學習就可使用，因為它最接近大多數人的書寫方式。用什麼方式並無一定，各有書法專家或學者支持。

我認為可以先以手指與手腕的方式入門，因為寫英文書法已經不容易了，如果把難度再提升至要用平常不熟悉的方式書寫，恐怕很快就會放棄。

其次，剛開始寫字時也沒有寫大字或是飾線的需求，而等到您的程度來到開始要畫飾線的時候，對於運筆應該也很熟練。我的經驗是，這時候要學習手臂運動就會容易許多。

此外，寫小字的時候以手腕與手指的運動來書寫，由於手指能夠進行精細的運動，在小地方能獲得良好控制。

寫大字時再移動整個手臂來寫字也是一種折衷的方法，可
擷取兩種方式的優點。然而無可諱言，也是有書法家從頭
到尾都是以單一方式進行。總而言之，我認為在姿勢的部
分，除了要注意握筆角度以外，只要從以上方式找出自己
最習慣的即可。

第二節 基本練習

　　正式寫字之前，先進行基本筆畫的練習，對於寫字有事半功倍的效果。在基本練習方面，除了讓各位熟悉英文書法中常見筆畫之外，還有一個很重要的目的──培養書寫時的韻律感。

　　韻律感的養成可以在寫字時維持大致穩定的速度。書寫速度會影響字的完成度，寫太快則字的大小難以維持一致，看起來會較雜亂；寫太慢則字的線條會不順暢、甚至抖動。關於韻律感的培養也有人主張在寫字時應該計時，例如寫特定字數應該在某個時間範圍內完成。但我不會告訴各位字數與秒數的對應關係，經常書寫就可以抓到速度，培養出自己的韻律感。

　　基本練習分為兩類，一種是為了使用平尖書寫歌德體這類文字所做的基本筆畫練習，一種是為了使用細尖、書寫銅版體這類文字所需的練習。就先從平尖的基本筆畫開始。

1　解構式練習法——平尖

　　我把這套練字法命名為解構式練習法。顧名思義，它是把英文書法文字的筆畫拆解之後，針對單一筆畫來做練習。這套方法或許已經有人聽過，因為這是我在多年以前就建立的學習方式、也教過不少人，已流傳了一陣子。它有別於一般剛開始就臨摹字體的方式，只要練習及少數的基本筆畫即可。雖然有些練習方式也從基本筆畫開始，但是解構式練習法大幅度地把基本筆畫精簡為四種，搭配這個方式的情況下，我遇過最快的是在十分鐘之內就能夠開始書寫歌德體。而且這個基本筆畫練習好之後不只可以應用在書寫歌德體、也可以用在安賽爾等字體上。如前述，筆畫只有以下四種：

平尖基本筆劃 (示範請掃描 QR code)

進行基本筆畫練習時有幾個要點，以直線、橫線、斜線這三種筆畫來說，它們是類似平行四邊形的結構，筆畫開頭與結尾互相平行，若在筆畫上畫一條中心線，筆畫兩端會呈現相反對稱。第四個基本筆畫則是兩個斜向半圓所構成的圓形。掌握這幾個特徵多做練習，相信很快地就能感覺到進步。這些基本線條可用來組成大多數的歌德體，一旦熟練之後，看著字帖、臨摹幾次就能寫出有模有樣的文字。因為這套基本筆畫簡單，所以我建議剛要學英文書法的朋友們先從這邊開始練習，比較容易有成就感。不論是練習這套基本筆畫還是日後開始練字，建議使用方格紙來練習，因為筆畫、乃至於由它們所組成的文字都是屬於比較方正的字體，方格紙的格線方便書寫時對齊。

圖中是幾種基本筆劃練習常犯的錯誤，包括：線條不是相反對稱的平行四邊形。筆尖沒有貼緊紙面，因此寫出來的線條不完整、有飛白。圓形變成左右兩個半圓而非斜向的半圓。

$$Q = (+ J +) + \sim$$

歌德體幾乎都由這四種基本筆劃組成。

② 解構式練習法——細尖

　　使用細尖書寫的各種字體之間有著更明顯的差異，因此要練習的基本筆畫也較多。此外，一般人都是初次接觸到這種具有彈性、一用力就會岔開的筆尖，甚至看到筆尖岔開了還會小小驚慌一下，更別提控制力道、控制筆尖岔開的幅度這件事。因此這套基本筆畫中第一個要練習的目的就是讓各位體驗一下筆尖的彈性，以及訓練基本的筆尖操控。進行基本筆畫的練習或是日後正式寫字時，建議紙張擺放的角度調整成斜向（如圖），這麼一來，寫起來會比較順手。

③ 8字練習

　　第一個基本筆畫是畫出連續的8字。一般來說8字練習有兩種方向，一種是平躺的8字、一種是微微傾斜的8字，但其實只要練習傾斜8字就可以了。採用手指控制的書寫方式時，在書寫下行的筆畫當中試著用握筆的食指與拇指施加一點下壓力在筆尖上，讓筆尖岔開。施加壓力時有個訣竅，不要突然加壓，而是慢慢地加大，然後慢慢地減少，反應在寫出來的線段上就會是一條擁有和緩粗細變化的線條。如果施加壓力時過於突然，除了線條不美觀之外，筆尖上的墨水也容易因筆尖突然岔開而滑落紙面。畫的時候也要保持線條的整齊與8字的對稱，傾斜的角度、8字的間隔都要維持一致。

　　連續8字線開始上手之後，可以加點變化，挑戰一下。試著寫出大小逐漸變化的連續8字線條，同樣注意整齊與一致的排列。此外也可試著讓8字線條的間隔縮小、讓它們緊密交疊，這時候線條就可以疊交成有韻律感的紋樣，也蠻美的不是嗎？這些練習不僅可以熟悉筆尖的彈性以及基礎運筆，日後若進階到花式書法時也會用到這樣的線條。

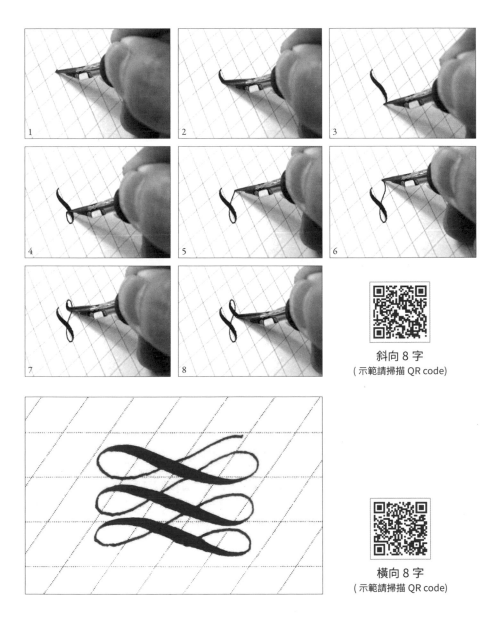

斜向 8 字
(示範請掃描 QR code)

橫向 8 字
(示範請掃描 QR code)

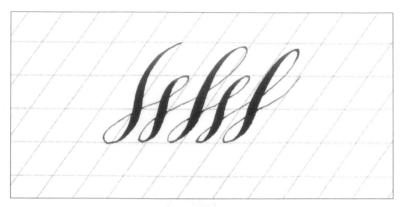

斜向 8 字變化
(示範請掃描 QR code)

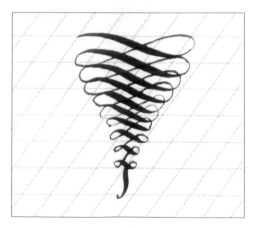

橫向 8 字變化
(示範請掃描 QR code)

 小秘訣 ## 讓練習更有效率的三個重點

(1) 練習時要專注，抱持著把每一筆畫寫好的意識來練習，不要只是隨手塗鴉似的無意識畫線，否則不會對線條的品質有所改進，反而會讓肌肉熟悉不正確的書寫運動。練習時間白費事小，要改回不正確的習慣還得花點心力。

(2) 確實做到自我評價。即使是最基本的線條練習也務必在寫完後與範本比較一下，線條的角度對不對、粗細的變化夠不夠平緩等等，看看哪裡需要改進。

找出問題之後，在下一次的書寫當中特別留意並試著改善，不要一直埋頭苦幹寫下去，這樣就算練習了一百次也只是重複一百次的錯誤而已。

(3) 分段式練習，不須躁進想一次練完。基本筆畫雖然已經簡化至最少的程度，但想要全部筆畫都一起練，這樣的效果會比較差，建議一個個練，練好了再換下一個的方法會比較好。理由是，一次只練習少數筆畫可以讓每個筆畫有更多次重複練習的機會，重複練習的次數多一點，就容易把筆畫寫好。

若一次練習所有筆畫，每個筆畫分配到的時間較少，效

果會打折扣。此外，一個個練習時，剛開始因為是新手的關係，所以會花比較多時間才能寫好，一旦有了基礎之後，接下來的筆畫就會比較容易上手。

假如一開始的練習必須寫兩百次才能寫好，接下來的基本筆畫練習因為已經有了基礎，說不定一百五十次就可以了！而且愈到後面，所花的練習次數應該也會愈短。

分段式練習因為較容易達成目標、也比較有成就感，如此一來，才會有繼續下去的動力。

4 直線與連接線練習

　　英文字母與字母之間透過連接線連結，使具有整體性，也提升視覺效果。不過連接線並非一成不變，而是有兩種變化，將來正式練字時都會遇到；再加上直線也是書寫時常遇到的筆畫，因此藉由以下的練習來熟悉直線與連接線的寫法也是必要的。

　　下圖示的基本線條是由看似 i、n、p 的三個字母組成。乍看之下，字母間的連接線都長得一樣，但其實 i 接 n 與 n 接 i 時的連接線有些微不同，請參考下圖的說明。在這個練習中也請注意直線的寫法，將來可應用在其他字母上。

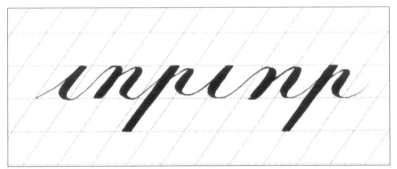

i、n、p 拆解：平切線寫法 (示範請掃描 QR code)

寫連接線的時候把筆壓放輕、幾乎不加力道，在這裡也是個很好的髮絲線練習。連接線要細才不會干擾字母，若連接線用壓筆的方式寫出粗線條容易對字母造成誤判，以為連接線也是字母本身結構的一部分，如此一來反而會干擾閱讀。

各位是否注意到小寫字的 i、n、p 等字的斜線段，它的頭或尾呈現切平的狀態，這種寫法我們稱為平切線（Square-cut）(示範請掃描QR code)。從金屬沾水筆尖發明以來，銅版體類的字體幾乎都是以細尖書寫，但其實最早是用切平的鵝毛筆寫出來的，這種造型的線條正是前人使用窄平尖鵝毛筆書寫的證據。

平切線示意

使用窄平尖鵝毛筆可以很自然地寫出這種效果，有興趣的話，各位也可以用1.5mm左右的平尖試試看。但由於現在我們書寫銅版體都使用細尖，因此要做出這種效果就需要一些技巧。

首先緩慢的壓筆尖，使筆尖張開至適當寬度之後，維持這個寬度穩定地往下拉出斜線。到了線條結尾處也不要急著收筆、慢慢讓筆尖闔起來，就可以寫出頭、尾都是切平的線條。如果像d這種只有線頭切平或是h只有線尾切平的情況，再把平切技法套用於開頭或結尾即可。

5 畫圈圈

　　橢圓形線條是在英文書法當中最常遇到線條之一，在寫大寫字母時尤其如此。然而要畫出漂亮的橢圓形弧線並不容易，因此我把這個練習放在最後面，如果已經過了前面關卡再來挑戰畫圓應該會容易一些。

　　畫圈圈練習的重點就是畫出大小、方向、間隔一致的「橢圓形」。我要特別強調橢圓形的原因是，初學者在這裡最容易犯的錯就是畫出非橢圓的形狀。在英文書法裡只要出現圓形就幾乎是橢圓形而不是正圓，因此在這裡做畫橢圓的練習有相當的重要性。

　　此外，畫圓時筆尖也牽涉到三百六十度的圓周運動，這與目前為止所練習過的完全不同，需要更熟練的控筆技巧。這個基本筆畫練習最為困難，但也最為重要。最後要提醒的重點就是韻律感，在這個練習當中若無法掌握速度與韻律，畫出來的圓就會不好看。

我們要畫的是連續圈圈，而這個練習有兩套，分別是方向不同的圈圈，難度也不一樣，先從簡單的逆時針圈圈開始。下筆之後就開始緩緩加壓，筆畫最粗的部分出現在筆畫中段之後慢慢收力，筆畫至最低點時只剩細線，接著要準備轉換成上行線條。上行圓弧線條全程以不加壓力的方式畫出髮絲線，筆尖升至最頂端就準備壓筆再次向下，如此重複即可畫出連續的橢圓形。

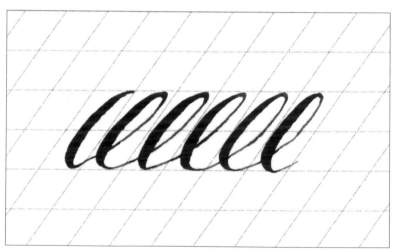

正向畫圓
(示範請掃描 QR code)

　　比較難的是順時針圈圈，它與逆時針圈圈差異在於壓筆的筆畫位於相反位置，不過這不是問題，需要技巧的是在畫髮絲線時，筆尖會獲得更多阻力，筆壓的控制就需拿捏得更好。初學者經常犯的另一個錯誤就是橢圓不斜、甚至都變成直立的橢圓，這時候除了畫圈時要提醒自己之外，也可以注意一下是否沒有把紙擺斜。紙張斜放也是寫字時經常被忽略的重點。

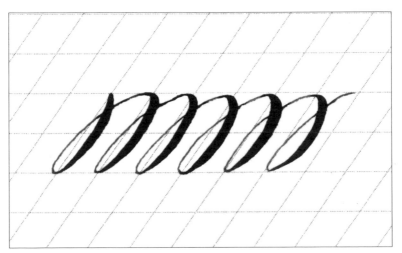

反向畫圓
(示範請掃描 QR code)

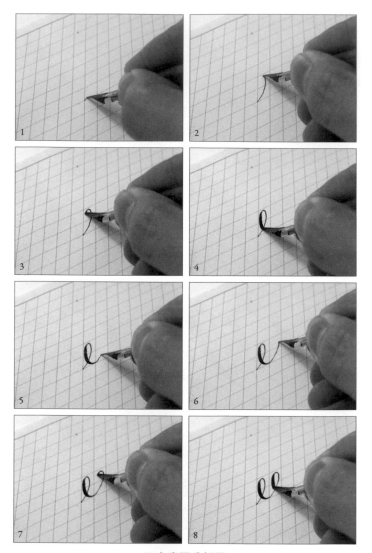

正向畫圓分解圖

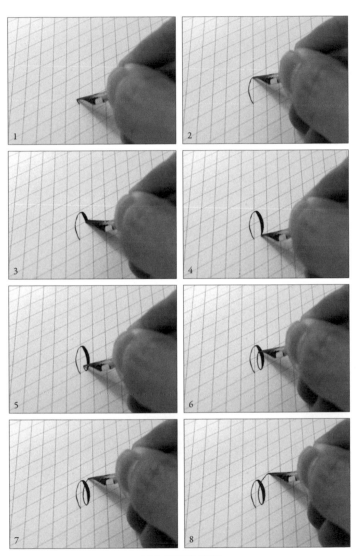

反向畫圓分解圖

紙張斜放的角度應該多少，這也是個有趣的問題。許多書本都會教讀者把紙斜放至一個特定角度，但我要說的是，雖然在寫英文書法時每個人的身體、手臂、手腕等角度都不會有太大差異，但仍會有所不同，因此把紙擺在特定角度沒什麼意義，如此一來，無法人人適用。

　　各位可以從三十至四十五度之間自行增減調整，把紙轉至一個你能寫出具有適當斜度的文字即可。文字的斜度則依字體而有所不同，大約在五十至五十五度左右，這部分可以參考本書的文字範例。

　　同樣的，在畫圈圈的練習中也有加強版存在。一旦畫圈圈上手之後，可以加入圈圈的大小變化，例如大小圈圈有規律地穿插，或是圈圈由大變小之後再由小變大。關於書寫的韻律感，只要練習到了可以隨心所欲畫出合格圈圈的程度之後，就能自然而然地掌握韻律感了！

　　在具備了寫字所需的基本技能之後，就可以前往下一章開始練習寫字。如果您是慣用左手者，可以接著把左手書寫的注意事項看完再前往下一章。

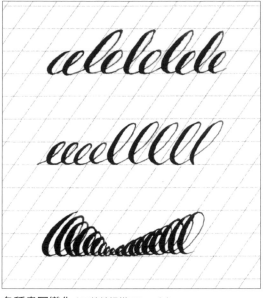

正向畫圓變化

反向畫圓變化

各種畫圓變化 (示範請掃描 QR code)

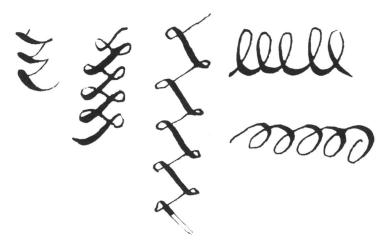

細尖基本筆畫練習常見的問題：
1. 線條的粗細變化不夠和緩、順暢。2. 細線粗細不穩定，線條抖動。
3. 圓的大小、方向、間隔都不一致。4. 圓的方向應為斜向而非直立。
5. 畫圓時壓筆尖的時機太晚，收筆壓的時機又太早。

左手英文書法其實不難

　　為了讓左撇子也能寫英文書法，有人絞盡腦汁想出各種應變方式。例如採用把紙轉九十度垂直書寫、或是採用相反筆畫的寫法──例如由上往下寫的線條改成由下而上的寫法等等。

　　在工具方面也有廠商開發出特別角度的筆尖，也有把斜桿換個方向使用的辦法。這些方法沒有正確之分，每一種方法的使用者當中都有高手等級的人物存在，就看個人是否能寫得順手，於是這又回歸到個人因素了。

　　以我個人來說，我覺得最困難的就是把紙張轉九十度之後再書寫，因為這種方式必須先在腦海中把文字轉個方向再寫出來、而且要寫出橫躺的文字、又要兼顧文字結構以及文字連結起來的均衡性等等，就是一件困難、需要花很長時間去適應的事情。

　　各位有興趣可以拿著一般書寫工具，用慣用手寫寫看橫躺的中文或是英文字就知道它的難度，而且這時候拿的還不是沾水筆喔！然而話雖如此，有位獲得Master Penman稱號的大師John DeCollibus就是採用這種寫法的左手書法家，非常

令人佩服！

　　沾水筆尖大致上可分為細尖與平尖兩種，對慣用右手者來說、在書寫前的準備上兩者並無太大不同，換個筆尖就可以寫。但對左撇子來說可就不一樣、甚至需要以特殊用法使用特定工具，而且左撇子寫平尖會比細尖更困難，這點也與多數右撇子不一樣。既然細尖較簡單，我們就先從細尖開始吧。

　　以下介紹的左手書寫法是我前後花了一年多的時間，分兩梯次找了十位受試者測試之後、確認它的實用性才定案的方式，為了確認它的效果，我雖是右撇子卻也用這種方式練習左手英文書法。慣用左手書寫者，握筆姿勢常見兩種特徵，一種是勾式書寫，也就是把手繞到字的上方來寫，有研究顯示書寫者使用這種姿勢與幼童時期寫字時筆與手會遮住文字，以及寫字時會把字跡弄糊了有關。另一種雖然與右撇子的握筆接近，但會把筆握得更直立，而這些握法在學習英文書法時都必須調整。

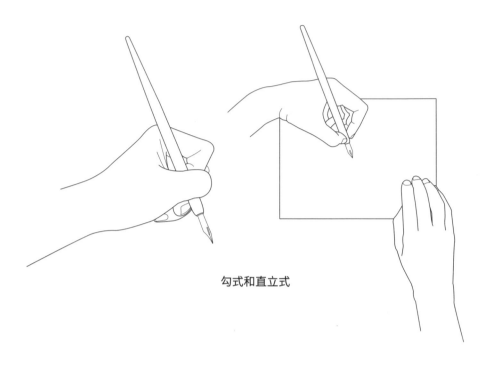

勾式和直立式

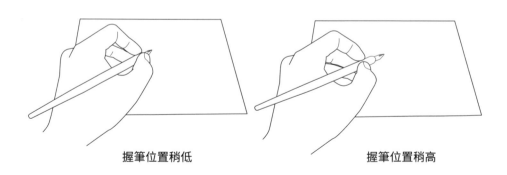

握筆位置稍低　　　　　　　握筆位置稍高

　　握法不難，其實與右撇子相同都是把筆桿放在中指的第一指節，再以拇指、食指稍加固定。但是，可以建議左撇子握住筆的位置再稍後退一些、不要握得太前面，這樣除了可以讓視野變好、字被手與筆桿遮住的情況能降低之外，也可以在書寫前推的筆畫時能夠更順暢一些。除了握筆位置後退一點之外，也可以找稍微矮一點點的桌子，這對於視野也會有所幫助。這種握法在一些學術論文中也曾被提出過，對於慣用左手幼童在習字時期獲得良好握姿有所幫助。

　　以左手書寫銅版體也需要把紙張斜放。而且是與使用右手書寫時相同，斜放的方式為紙張右下角距離身體較遠、左下角距離較近。有些人認為紙張斜放的方向應該與右手書寫時相反，但我認為，斜放的方式不變能讓左手書寫者擁有一個優勢，就是自然而然獲得與右撇子使用斜桿才能達到的書寫角度。右撇子若要獲得同樣的書寫角度可是要靠斜桿才能做到，但左撇子只要用一般握筆姿勢、再加上把紙斜放，即使手拿直桿也有如右撇子拿斜桿的效果，壓筆寫出影線會更加順暢。

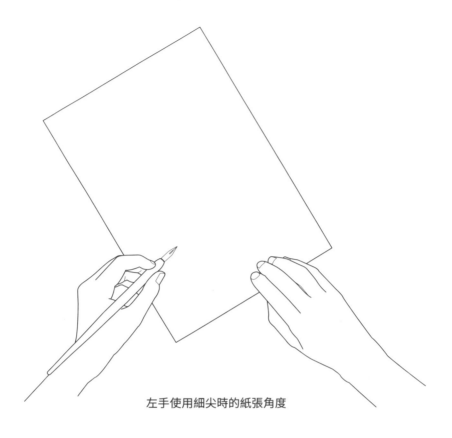

左手使用細尖時的紙張角度

　　左撇子使用細尖的注意事項就這樣而已，握筆姿勢與紙張擺放都了解之後，只要依照前述內容進行基本筆畫練習，接著練習文字即可。不過在寫平8字的基本筆畫練習時，影線（Shading）會與右撇子書寫時不同；也就是說，在橫向線條的壓筆時，需要採用相反筆順、由右而左寫過來，或是把紙張轉個角度，把它當作直線來寫。幸而在英文書法當中需要橫向壓筆的機會不多。

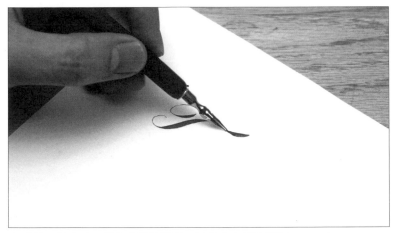

左手使用細尖時，橫向直線的筆順，反著會寫得比較順。

　　以左手使用平尖書寫歌德體就會比較困難，光是筆畫開頭與結尾處的傾斜角度就與右手寫出來的不一樣，這部分可以從下圖中得知。

　　此外，有些筆畫甚至會難以寫出，若不採用特別方式，慣用左手者要學歌德體可說是困難重重。所謂特別方式包括把紙轉了九十度之後再書寫，或是採用勾式寫法並搭配相反的書寫筆順，例如由上而下的筆畫就變成由下而上來寫。光聽到這裡、甚至還沒動手嘗試就覺得很困難了不是嗎？於是我要介紹一種方式，只要搭配合適工具，就能讓左手書寫者使用一般握法來寫歌德體。

我會如此堅持一般握法的出發點是盡量不造成書寫者的負擔，這麼做的話就可以在寫平尖與寫細尖時都用相同握法，不需一種尖搭配一種特殊握法。此外，在書寫英文書法以外，有更多的機會使用一般書寫工具，多數左撇子在日常生活中仍使用一般握法的情況下，實在沒有理由讓各位為了寫英文書法再去學習新的方式。

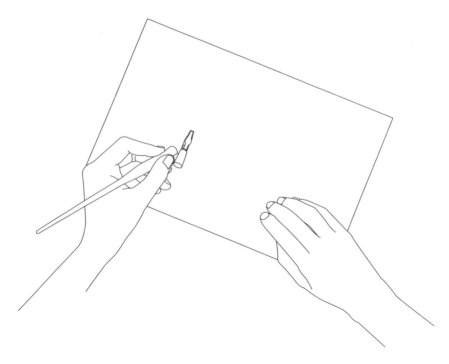

左手使用平尖時的紙張角度

剛才提到的特別工具有兩個，一個是給左撇子使用的平尖。這種平尖的筆頭是左斜，也就是右邊高左邊低的情況，與右撇子用的右斜相反。另一個特別工具則是斜桿，而且在這兩項工具當中斜桿是必要的，但左撇子用的平尖如果真的找不到也沒關係，用一般平尖、沒有斜度、完全水平的即可，不要用右斜平尖就好。用一般平尖時只要書寫角度稍微調整，或是紙張轉動的角度再增加一些即可補償回來。

一般情況下，左手與右手寫平尖時會出現兩種剛好相反的筆劃角度。

另有一種左手寫法是把紙轉 90 度，再以相反筆順書寫。

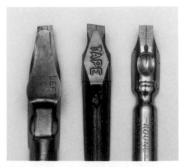

由左而右：左斜、右斜、平尖。

斜桿並非所有款式都可以，因為在這種情況下使用，斜桿的夾頭部件需要朝向右方，與右撇子使用時夾頭部件朝向左方剛好相反。因此，使用黃銅片作為夾頭的高級斜桿反而不能使用，除非要買左撇子版本，但目前想要擁有左撇子斜桿就只能用訂製了，反倒是整枝都是塑膠製造的簡易斜桿可以在這時候派上用場。

　　筆尖、斜桿都準備好了之後，最後一個步驟就是把紙張斜放，而且放的方向與書寫銅版體時相反，要讓紙張的左下角遠離身體、右下角靠近身體的方式來擺放。斜多少角度也是因人而異，只要往下畫出直線時，直線前端的斜角呈現四十五度左右即可。如此一來就可以使用與右手書寫者相同的筆畫方向與筆順來練習歌德體了！在基本筆畫的練習上當然也可以參考本書中的說明，不過在進行圓形基本筆畫的練習時，大多需要花比較多時間才能熟練，如此而已。

第五章

英文字體練習

在這個章節裡，我選出幾個具有代表性的字體讓大家練習。本書收錄四種字體，因為只要練好這些字體就足以使用，一旦真正掌握之後，再加上一些變化又可以產生不同風貌。若有興趣練習其他字體也可上網搜尋，不論是書面或是影片資訊都很豐富。相信各位有了在本書中的學習經驗作為基礎之後，即使看到從未練習過的新字體也應該能夠很快上手。

我從以往的教學經驗中整理出一些寫字時容易忽略、犯錯的地方，而不是只講講筆順之後就讓各位自己練習，唯有這樣才能縮短學習曲線，也唯有這樣的學習方式才能獲得真正的書寫能力而不是臨摹能力，日後才可能寫出自己的風格。

以下解說兩種以細尖書寫的字體以及兩種以平尖書寫的字體。平尖相對來說比較容易，因此我先從平尖介紹起，最適合英文書法初學者入門的字體之一：義大利（Italic）。這個字體也有人稱為斜體。兩種說法都沒錯，斜體這個名稱是從字的外型而給予命名，義大利體的名字則道出了這個字體的源起之地。

在即將開始之前有些心得提供給大家參考。首先練字的時候先專注於練習一個字母就好，不要貪多一次練習好幾

個。原因是專注練好一個字之後，再練第二個、第三個字時，你會發現練習時間逐漸縮短，可以明確感覺到自己在英文書法的技能上提升了。若是一次同時練好幾個字母，需要花上較長時間才會感覺到進步，甚至可能會因為練習時間較長而感到挫折。

以同樣練好五個字母來說，兩種方法所花的總時間或許差不多，但第一種方式會讓你感覺到一直在進步，較能維持繼續練習的動力，這也跟前面提到練習基本筆畫的方法相同。

另一個心得就是，如果你在練習大寫字母時遇到瓶頸，覺得一直沒有進步，那我建議你可以改從小寫字練起。小寫字母會比大寫字要容易，學習時間理論上是可以縮短，也不至於把剛要學習英文書法的決心都在練習寫大寫字時磨掉了。

第一節　義大利體

　　義大利體的英文名稱Italic，顯然的，這個字體與義大利應該有某種淵源。的確，義大利體首先出現於義大利。當時的義大利體是用以取代某些手寫字體，而且與現代義大利體的最大不同處在於，以前的義大利體在字母上加入了裝飾性線條，與現在我們在印刷物、電腦所使用的字體上所看到的義大利體不同。不過在這裡所提供的義大利體範本也非最早期版本，因為早期的義大利體在大寫字母的部分仍沿用羅馬字體，本書所提供的範例則是後來的版本，大小寫擁有一致的風格。

　　義大利體的基本筆畫構成非常簡單，只需掌握筆尖轉向的技巧即可。由於義大利體使用的筆尖是較窄的平尖，書寫時筆尖的角度隨著筆畫行進方向會自然而然地產生變化，讓筆畫也有了粗細差別。義大利體的字母外型也與我們所熟悉英文字母相近，綜合以上幾點，可說是最容易入門的字體之一。

　　義大利體所使用的筆尖為平尖，若要更加細分，還可分為右斜平尖（給右撇子使用）、左斜平尖（給左撇子使

用），以及無斜度的一般平尖（左右撇子都可使用）。雖然
大多數的人覺得左斜與右斜較適合左、右撇子使用，但也有
些人覺得一般平尖較適合自己，因此先試寫看看再決定。

　　書寫義大利體時，筆尖與水平線成三十五至四十度的夾
角，在這種角度下書寫能讓筆畫的粗細有明顯的變化。前面
提到義大利體字有飾線，尤其在大寫字較為明顯。基本的義
大利體飾線只有一種，如圖所示，依照箭頭所指方向書寫。
此方向是使用右手書寫的情況，若以左手書寫雖然也可以適
用，但是如此一來，筆會變成用推的，寫起來比較困難一
些，不然就要以特殊方式來寫。

Obsecrote domina sancta
Maria mater Dei pietate
plenissima, summi regis fi-
lia, mater gloriosissima, m̂ᵃ

早期的義大利體

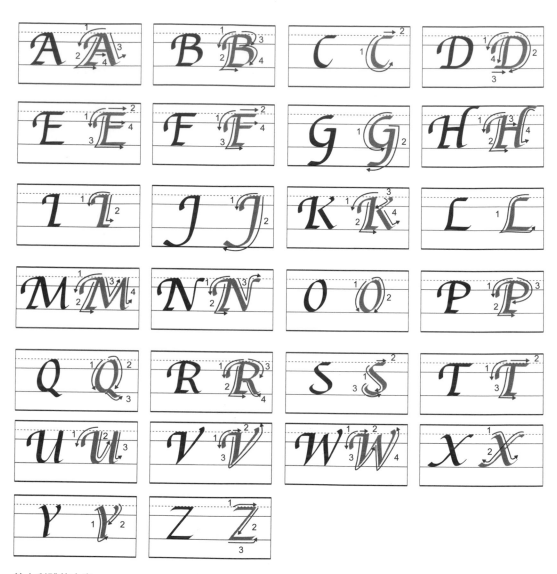

義大利體的大寫。

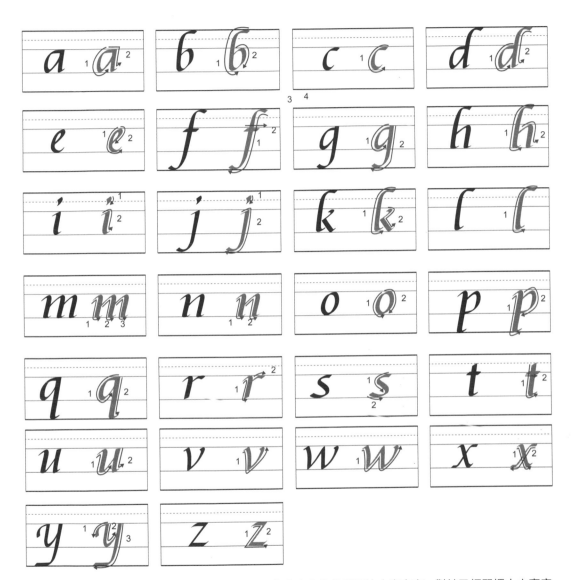

義大利體的大寫與小寫字高度差異很小，甚至有些小寫字的高度還比大寫字高，對於已經習慣大小寫字體的比例維持相當差距的人來說，義大利體的大小寫比例需特別去習慣。

在書寫英文書法時左撇子的確需要花比較多的工夫才能熟練，筆畫書寫方向的調整可說是必要的。有關左撇子的英文書法在前面已經提到。

義大利體的外觀頗有手寫風格，因此流暢是書寫時必須掌握的一個重點。既然要流暢，最好能減少筆畫的間斷，讓文字有一氣呵成寫完的感覺。所以在一些筆畫的轉折處不要讓筆尖離開紙面，稍作停頓之後直接寫出下一個筆畫。若非必要，不要讓筆尖離開紙面，接續前一個筆畫寫下去是學習義大利體的重點。

此外，義大利體的筆畫不只要開始得乾淨俐落，也要收得乾淨俐落，因此第一筆下筆時不要停留太久、要馬上讓筆尖出發，最後一筆收尾時也同樣不要讓筆尖停留太久才收筆。因為停留時間一長，墨水留在紙面上的量就會比較多，如此一來開頭與結尾的筆畫就會不夠銳利。

筆畫相接處也須注意不要偏離太多，如果在這裡抱著小心翼翼的態度書寫，容易因為書寫速度放慢使筆畫停留過久，造成墨水過多、筆畫變粗的現象。

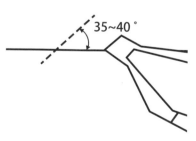

第二節 歌德體

歌德體（Old English 或是 Gothic）看起來嚴謹方正，因此經常使用在重要文件上，例如在合約、法案以及最常見到的證書中就經常使用。歌德字型方正、筆畫變化少，多是直線與斜線，事實上前面所提到的基本筆畫幾乎就已經可以用來組成大多數的文字。

但是實際觀察之後可以發現，組成字母的筆畫有著不少細節。明明看起來結構很相似的兩個字母，但組成的筆畫卻有細微的差異。此外歌德體也有各種版本，不過外觀看來大致相同，有的字體的筆畫更簡化、而且也圓潤一些，有的增加了一些飾線，看起來更華麗、精緻，但因為有些飾線需要在寫完字之後用細尖筆補上，所花的工夫比較多一點，因此介紹這個能夠只用平尖就能寫完的歌德體。

歌德體書寫重點有部分與義大利體相似，例如下筆起頭與收筆結尾時的速度控制很重要，如果停頓時間太長都會讓筆畫的頭尾因過多的墨水而呈現過粗的現象，寫出來的字體也就不夠乾淨俐落。收尾時有點抬筆的動作可以讓結尾處較為俐落且線條順暢。

上圖的細線是採用與筆尖寬度同方向行徑而寫成；下圖則是利用筆尖的角落，把上個筆劃中殘留的墨水勾下來，動作有點類似挑的感覺。

　　歌德體的基本筆畫大多數都在前面已經練習過了，剩下的只是一些小變化，例如用筆尖畫細線，其方式可分為用寫的以及用「挑」的兩種，請參見第162頁圖示。

　　此外，與講求流暢、大多數筆畫以連續方式書寫的義大利體不同，歌德體有許多筆畫要拆開分次書寫，有點拼裝一個字母的感覺。甚至在某些歌德體字母當中，有的筆畫雖然可以一筆完成，但為了美觀還是要拆開分次書寫。

　　這個版本以及某些版本的歌德體有幾個字母需特別注意，一疏忽就可能寫錯，例如大寫的M、U、V、W，請參考第164~165頁的範例圖示。

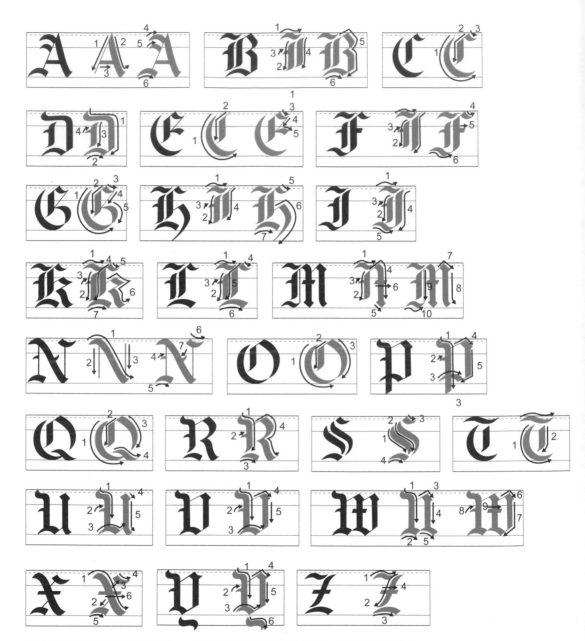

歌德體大寫。在某些歌德體中，大寫字母 I 與 J 的寫法相同，本範例就是如此。

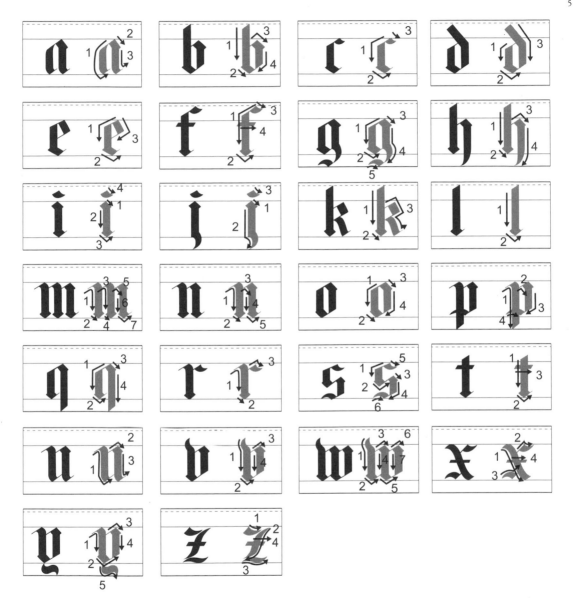

歌德體小寫。

第三節 英國圓體

英國圓體、銅版體、雕版體（Engraver's Script）、謄寫體（Engrosser's Script）這幾種字體名稱對於稍有接觸英文書法的人來說雖然聽過，但對於它們之間有何關係也經常搞不清楚。

英國圓體是一種在17、18世紀時，英國書法家用來寫書的字體。當時使用削尖、或是擁有極窄筆尖的羽毛筆書寫，字體具有連貫、流暢的外型。而雕版體則是以雕刻的方式將文字製版、用於大量印刷，而它的影線的數量與幅度也因為追求美觀之故而增加。由於是雕刻出來的，所以這些字體就被稱為雕版體。英國圓體與雕版體都是在當時的主流字體，因此兩者的外型相似。

雕版體是改造英國圓體的筆畫而來，雕刻師由於美觀考量在影線數量等方面做了改變，而後人嚮往並嘗試書寫這樣的文字時，就發現這些筆畫已無法用一般方式寫出，因為雕刻師並未從可書寫性為出發點來設計，而是比較接近用「畫」的概念把字畫出來。因此雕版體需要一筆一畫分段式刻畫、無法如英國圓體般流暢書寫，而這種模仿雕版體寫出

來的字就稱為謄寫體，在準備一些正式文書時會請謄寫師、書法家以這種字體書寫。謄寫體由於是用筆寫出來的，因此會稍微做些更動讓字比較好寫，與雕版體就產生一些不同。

銅版體如同一個通用名詞的概念，現在只要是具有早期書法風格的字體都統稱為銅版體，事實上它們也都與刻在銅版上印刷有關。不過近代發明的斯賓賽體與花體就不能歸入銅版體當中。

剛才提過英國圓體的影線不多、幅度也不明顯，再加上連貫、流暢的特性，相當具有手寫風格。但也因為這種字型講求流暢，因此穩定與靈活度就顯得更重要。影線不是很明顯，代表著不需要把筆尖岔得很開，比起雕版體來說更適合初學者入門。

然而我發現大多數教材裡的英國圓體已經被調整過了，加入一些現代的風格，讓它看起來更修長。但本書所介紹的是比較接近17、18世紀當時的字體樣貌，不論是比例也好、字母的外型也好，都經過考究之後才製作出的範本。講到字母外型，英國圓體本身就是個非常自由的字體，同一個字母有多種寫法，即使在同一段文字中也會看到同一個字母以不同寫法出現。為了簡化起見，每個字母我只挑選常見的一種寫法來示範，請參考第168~169頁的範例圖示172~173。

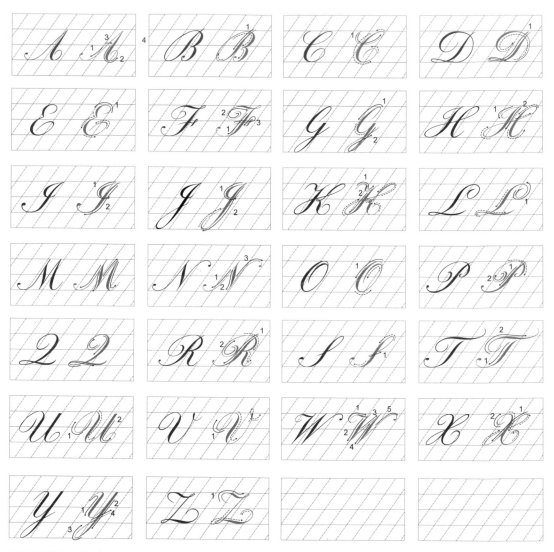

英國圓體大寫範例。

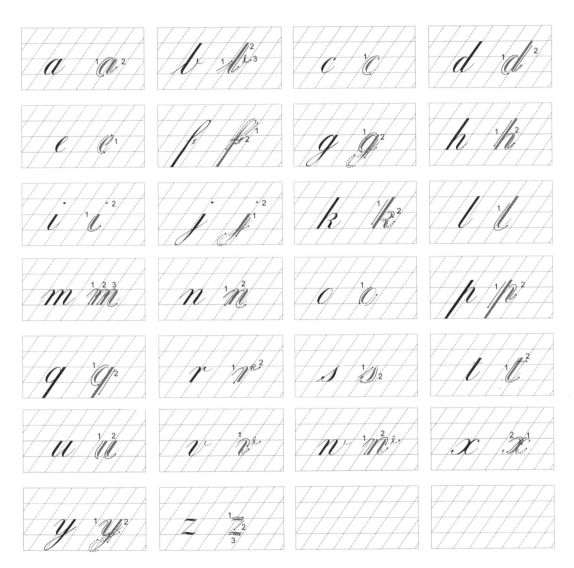

英國圓體小寫範例。

第四節 謄寫體

　　謄寫體(Engrosser's Script)的字體外觀擁有很好的流暢感，這時候您是否會猜測，書寫謄寫體的時候以盡量不中斷、採用連續的方式書寫較佳。謄寫體這類屬於銅版體的字體，雖然有人採用連續式的書寫方式，但我認為適時抬筆、中斷線條，寫出來的字會更精緻。圖示請見第172~173頁。

　　謄寫體源自雕版體，它本來就不是「寫」出來的字體，而是雕刻出來的字體，因此在雕刻時會因為顧及文字美觀而出現一些「寫不出來」的線條。所謂寫不出來也並非真的完全無法寫，而是必須中斷書寫程序、停筆，再從不同方向寫回來，甚至在有些字體上可以很明顯看到筆畫中斷痕跡。正是因為有了停筆書寫的概念，才讓謄寫體擁有許多細節，在此我們歸納一下謄寫體的特色：分段書寫、引導線長、影線適中。

　　最後，在寫同版體類的字體時，經常有機會寫到如圖的S型線條，也經常會有人寫錯。稱呼它為S型線條只是為求方便，但實際上它的主要線段仍為直線，除了頭尾以外都沒有彎曲，但是往往會有人把它寫彎，這點也要注意一下。

圖中的筆畫在中間的線段應為直線而非曲線。

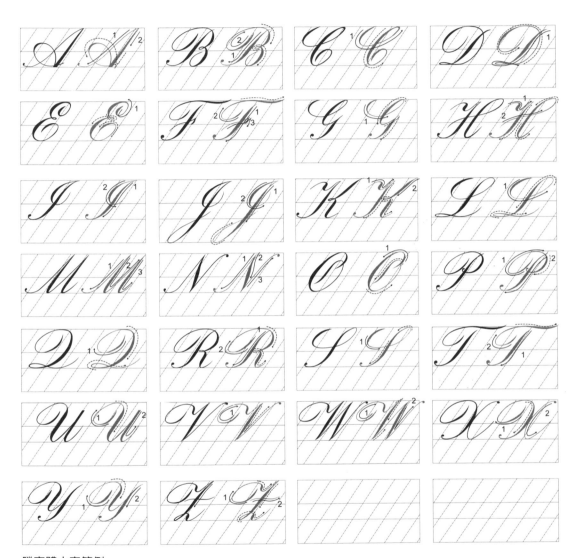

謄寫體大寫範例。

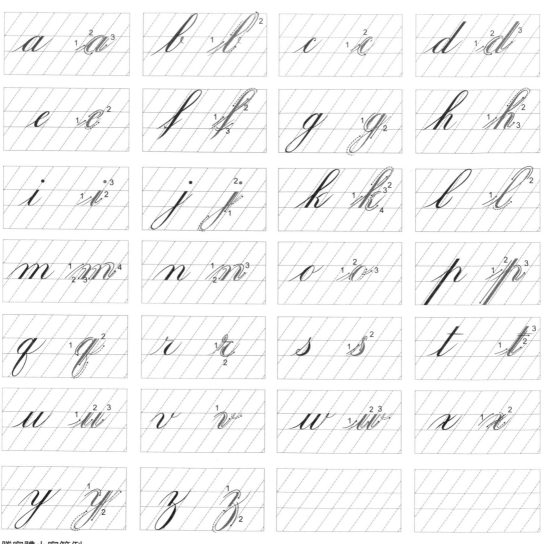

謄寫體小寫範例。

第五節 與書寫有關的其他建議

由於細尖的沾水筆尖最大特色在於線幅的粗細變化表現明顯，平日用慣了一般書寫工具的使用者在接觸英文書法時往往急於表現這種粗細變化、追求更粗的影線（Shade），因此不論書寫什麼字體就是先壓筆尖再說，把誇張的影線表現出來，遇到彈性不好的筆尖或是無法做出粗影線的墨水就認為難用而冷落一旁，這是錯誤的觀念。每種字體都有適合它的表現方式，以後若具備可以自由創作的書寫能力時，影線的粗細程度就可隨著整體設計來決定。

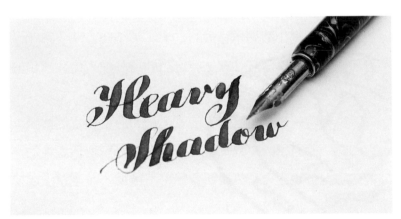

過於強調影線。

第六節　英文書法的方程式

英文書法有四個變數，筆尖、墨水、紙張，最後一個則是人。筆尖、墨水與紙張這三個變數在前面章節已經提過，只要依照所說的原則就可以控制這些變數可能造成的影響。這些原則所涉及的學問都是死的，但人是活的，有獨自的個性，寫出來的字也會有不同的韻味。

習字就如同金庸小說中，張三丰教導張無忌學習太極拳的橋段。剛開始可以記住字的形體，然後就要將它忘記，愈是習字愈能體會這種感覺。

文字本來就應該帶有些個人色彩，除了一些應該遵守的基本規則之外，加入自己的想法所寫出來的文字才有個性。每個人都力求寫出與範本相同的文字，那不叫書法，那叫做臨摹。而且新的字型往往就是在自己創造，加入自我風格的過程中產生。

斯賓賽體就是一個很好的例子，它的造型與我們傳統上看到的銅版體有很大差異，但現在將它視為一種代表性的英文書法字型，也不會有人說斯賓賽體不標準，甚至還引起學習熱潮。

　　同樣的例子在平面設計上更常見到。加入自我風格但又能讓文字呈現出美感，不受到範本局限，這才是學英文書法的最終目標。

　　但這並不表示依照範本，學習所謂的「標準」字體用處不大，藉由學習標準字體，我們可以獲得比例、字距、相對位置等概念，了解字體的基本架構，當這些練習日積月累地在心中逐漸形成一種感覺，不只日後在駕馭其他字體時能夠達到事半功倍效果，還有可能孕育出新字體。總之先從形式開始來感覺它的內在，如此才能更上一層樓，達到隨心所欲的境界。

國家圖書館出版品預行編目資料

大人的英文書法教室：7大基礎知識X5大重點
示範X4大經典字體／沈昶甫（Tiger） 著.--初
版.--臺北市：平裝本. 2016.09 面；公分（平
裝本叢書；第0442種）（iDO；88）
ISBN 978-986-92911-6-3（平裝）

1.書法 2.書體 3.英語

942.27 105015546

平裝本叢書第0442種
iDO 88

大人的英文書法教室
7大基礎知識×5大重點示範×4大經典字體

作　　者—沈昶甫（Tiger）
發 行 人—平雲
出版發行—平裝本出版有限公司
　　　　　台北市敦化北路120巷50號
　　　　　電話◎02-2716-8888
　　　　　郵撥帳號◎18999606號
　　　　　皇冠出版社(香港)有限公司
　　　　　香港上環文咸東街50號寶恒商業中心
　　　　　23樓2301-3室
　　　　　電話◎2529-1778　傳真◎2527-0904
總 編 輯—龔橞甄
責任編輯—蔡維鋼
美術設計—嚴昱琳
著作完成日期—2016年5月
初版一刷日期—2016年9月

● 皇冠讀樂網：www.crown.com.tw
● 皇冠 Facebook：www.facebook.com/crownbook
● 小王子的編輯夢：crownbook.pixnet.net/blog